劇場管理論集

于 復 華 著

文 史 哲 學 集 成

文史哲出版社印行

國家圖書館出版品預行編目資料

劇場管理論集 / 于復華著.-- 初版.-- 臺北市：
文史哲，民 97.04
　頁：　公分.（文史哲學集成；542）

ISBN 978-957-549-774-3 (平裝)

1. 劇場　2. 行銷管理

981.8　　　　　　　　　　　97005259

文史哲學集成 542

劇場管理論集

著　　者：于　　　復　　　華
出 版 者：文　史　哲　出　版　社
http://www.lapen.com.tw
登記證字號：行政院新聞局版臺業字五三三七號
發 行 人：彭　　　正　　　雄
發 行 所：文　史　哲　出　版　社
印 刷 者：文　史　哲　出　版　社
　　　　臺北市羅斯福路一段七十二巷四號
　　　　郵政劃撥帳號：一六一八○一七五
　　　　電話886-2-23511028・傳真886-2-23965656

定價新臺幣二二○元

中 華 民 國 九 十 七 年（2008）四 月 初 版

自　序

　　兩廳院二十歲了，自己慶幸能有與兩廳院一起成長的機會，從民國七十四年進入國家劇院及音樂廳籌備處開始，時間飛逝已二十三年，而兩廳院演出已過一萬場，觀眾也突破一千萬人次，還記得民國七十六年開幕第一個演出節目《黃鐘天籟奏新章》就是自己承辦的，由於當時兩廳院典章制度都還在研擬建置中，雖然自己不斷的努力，但還是在節目演出完後才簽演出合約；為了建立良好的劇場欣賞環境，開幕演出的節目遲到觀眾是不能入場，前台服務人員為了這個信念阻擋遲到的觀眾，但老立委卻顧不了新的劇場規定，拐杖是重重打在服務人員的身上，為了進步必須付出淚水與汗水，如今的兩廳院節目在一年半前就簽演出合約，遲到觀眾也都能欣然接受在外等候，以這兩個例子來說明兩廳院經過工作人員、觀眾、演出團體共同的努力，運作已非常成功。

　　自己在兩廳院歷練過的工作，從節目企劃、總務組長、公關組長、推廣組長、企劃組長、表演藝術圖書館主任、督勤小組召集人，每一項工作都學習到寶貴的知識與經驗，而因為參與會議或考察因此有機會觀摩到世界著名的劇場，包含美國林肯中心、英國皇家歌劇院、法國巴黎歌劇院、澳洲

雪梨歌劇院等等，也學習到他人之長，因此將參與兩廳院營運二十年學習到的知識及經驗加以整理，在國內劇場管理書籍缺乏的情況下，希望對參與劇場工作的朋友們有所幫助，也能進一步提升台灣劇場管理的水準。

全書共四篇文章，分別為劇場顧客服務管理研究、劇場票務管理研究、劇場節目企劃研究、劇場緊急事件處理研究，分別就劇場不同的工作內容作深入的探討，而工作的實例以國立中正文化中心為主體，當然也搭配世界其他著名劇場管理的實例，希望能將體會的心得作傳承與分享，最後附錄的部分為世界著名劇場簡介，主要為參訪後的資料整理，可以讓大家了解世界其他劇場運作的情形。

時代不斷的進步，科技日益創新，更新更豪華的劇場陸續產生，劇場管理自然會面對更多的挑戰，如設備更新、掌握節目創作潮流、運用更多的科技等等，就如二十年前兩廳院建置國內第一套表演藝術電腦售票系統，能夠連線二十個分銷點對觀眾而言已經非常方便，如今的系統全省有三百個分銷點又可上網訂票及手機取票，其迅速及便捷性更超越從前，由此可見劇場管理突破及創新已是必然的趨勢，要有競爭力就必須不斷的超越過去。

最後謝謝侯啟平老師，因為他的推薦自己得以有機會進入兩廳院工作，當然更要謝謝歷任的主任及總監有周作民、張志良、劉鳳學、胡耀恆、李炎、朱宗慶、平珩、楊其文的提攜與照顧，沒有他們這本書是無法完成的。

劇場管理論集

目　　錄

劇場演出節目企劃研究

壹、序　言

　　劇場運作的核心工作就是節目企劃，因爲節目的數量、形式、規模會牽涉劇場整體人力、經費的安排，通常一個劇場演出之節目，其來源不外下列幾種方式，如果劇場有附屬之表演團體如歌劇團、樂團、舞團等，其演出節目則由表演團體負責安排，像瑞士蘇黎士歌劇院、美國林肯中心都屬於此一方式，另一種方式爲將劇場演出檔期出租，由表演團體及經紀公司策劃節目，如德國法茲堡劇院，第三種方式爲劇院本身也策劃節目，同時也出租場地之節目演出，像香港文化中心、國立中正文化中心，不論何種運作方式與劇院的定位有密切的關係，而製作演出節目最重要就是能夠達到票房佳評論好，惟有如此，觀眾和劇場才能雙贏，觀眾能夠欣賞到好節目，劇場也能有豐富的收入及好的口碑。

貳、節目企劃流程

　　如果劇場自行策劃節目邀請團隊演出，首先要做資料收集的工作，訂購國內外表演藝術刊物（如 MUSICAL AMERICA 等）、參加國際表演藝術經紀人會議（如亞太表演藝術中心協會）、參加國際表演藝術節之活動（如上海國際藝術節）、與國內外之經紀公司、表演團體、學者專家聯繫等，同時也透過問卷調查及劇場的會員了解觀眾的喜好，緊接著展開節目之策劃及篩選的工作，一般來說必需考慮下列幾種因素：

　　一、衡量演出的預算：邀請著名團隊的演出，其演出的費用通常為數百萬元，必需考慮可能之票房收入、可能尋求之贊助款項，是否能夠平衡或者有所盈餘？如果虧損，多少金額是在可以接受範圍內？畢竟表演藝術必需要有充份的財力支援，才可能有成功的演出。

　　二、配合經營的政策：如果劇場為配合政府促進國際文化交流，推展外交關係，就可邀請友邦之傑出表演藝術團體來演出，以達交流之目的；另外為配合政府的文化政策，需要扶植國內之樂團、劇團所安排之演出，可能演出預算就是次要考量。

　　三、具有特殊的意義：基於培養表演藝術人才、引進國外表演藝術創作之觀念、或是記念傑出表演藝術家等都是深具意義的節目安排。

　　在陳希林與閻蕙群翻譯強尼.艾倫（Johnny Allen）等合著《節慶與活動管理》一書中就提及進行活動企劃時須思考五個 W 的問題，包含有：

一、爲何（why）辦這個活動？辦活動的理由必須堅實正當，能夠吸引觀眾並刺激參與。

二、誰（who）的利益牽涉在這個活動中？此處所說的誰包含活動出資者、舉辦地的居民、執行團隊的成員、應邀出席的貴賓、參與活動的大眾，以及活動外部的媒體、政客。

三、何時（when）舉辦這個活動？有無充足的時間來進行事前的研究與規劃？活動舉辦的時機是否合適觀眾？如果這個活動在戶外主辦，有無將天氣因素納入考慮？

四、在何地（where）舉辦這個活動？場地的選定必須是「活動主辦單位對活動的期望」、「觀眾的舒適方便及安全」、「成本」等三項角力妥協之後的最佳地點。

五、活動的內容爲何（what）？這個問題答案必須顧及觀眾的需求及期望，且必須與前述四個問題統合考慮。[1]

以國立中正文化中心爲例，因爲節目的演出會影響許多周邊業務的發展，因此節目的規劃必須深思熟慮，創造出更好的表演藝術環境，國立台北藝術大學藝術與人文教育研究所所長平珩與資深藝術行政工作者鄭雅麗在其合著《從跳板到平台 ── 兩廳院國際交流的案例與策略》論文中提及，因爲兩廳院二十年運作其產生影響包含：

一、成爲國內表演藝術創作發展最重要的推手與支持者。

1 陳希林與閻蕙群翻譯強尼・艾倫（Johnny Allen）等合著《節慶與活動管理》五觀藝術管理有限公司出版，2004 年 3 月，頁 88。

二、爲表演藝術產業提供重要資源。

三、培養素質良好的觀、聽眾。

四、成爲表演藝術接軌國際的重要平台。

五、提供國家重要的文化指標。[2]

另外掌握演出團隊的水準也非常重要，一般而言劇場的藝術總監負責把關的工作，以法國巴黎巴士底歌劇院爲例，聘請的藝術總監任期六年，每年規劃二十齣歌劇；但在台灣則以節目評議委員會評議節目水準，以國立中正文化中心而言，設有音樂、舞蹈、戲劇三類組評議委員，邀請國內學者專家擔任，定期就演出者所提出之演出計畫及有聲資料加以審核，期使劇院及音樂廳演出節目達到一定之水準；而國內的國父紀念館雖然演出場地採外租的方式，但爲求維持演出的水準及檔期安排的公平，也邀請專家學者組成評議委員會討論演出的計畫決定優先的順序。

至於演出企畫文案應包含那些內容，根據容淑華所著《演出製作管理》一書中提及應包含下列八項：

1.一封簡單明瞭的開場信，說明演出企劃的目標，尋求贊助的原因，執行演出該案的重要性、唯一性與市場需求，對大眾藝術推展有何啓示作用，並敘述可能遭遇的困難，如何解決困難，避免失敗，以求圓滿順利。

2 國立台北藝術大學藝術與人文教育研究所所長平珩與資深藝術行政工作者鄭雅麗在其合著《從跳板到平台 —— 兩廳院國際交流的案例與策略》論文。《台灣劇場經營研討會論文集》，國立中正文化中心出版，2007 年 11 月，頁 27。

2.演出宗旨與目標，宗旨為長程理想目標，目標為短期可以實現的結果。

3.預定演出節目內容，預定演出時間、場地及劇情簡介。

4.提案單位或演出團體人事結構組織，工作人員及演出團體之簡介，工作人員之職務與權責說明，財務狀況分析，長程及短程發展計畫與目標。

5.演出執行方式與步驟，用何種特殊方式執行演出計畫？例如與學校合作，電視演員，民間企業獨資、合資等說明。

6.演出製作時間流程表，利用行事曆將工作內容、進度逐一列出，並隨時機動性配合客觀條件作變動，但仍然掌握進度。

7.宣傳策略方案，是否舉行促銷活動？如何運用影像媒體、大小海報、傳單、節目單、報章雜誌及廣播電台等讓社會大眾得知訊息進入劇場。

8.執行演出計畫之總預算，預算支出明細之項目明確易懂，其項目大致如下：第一、人事費用；第二、行政費用；第三、製作費用；第四廣告宣傳費用。由於製作期間多少會受物價波動影響，在總預算內預留百分之十額度作為彈性調整之用。[3]

有演出計畫後就必需好好計算演出成本，例如製作一齣

3　容淑華著《演出製作管理》淑馨出版社，1998 年 11 月，頁 33.34。

傳統戲劇其涵蓋之支出項目計有人事費、製作費、宣傳費三大項，如再予細分，人事費中包含製作人、執行製作、藝術總監、編劇、導演、舞臺設計、燈光設計、服裝設計、音樂設計、舞蹈設計、演員、文武場演奏人員、舞臺監督、舞臺技術人員、燈光技術人員、音效技術人員、服裝道具管理人員、化粧人員、字幕人員、攝影人員；製作費中包含佈景費、服裝費、道具費、音效製作費、劇本及樂譜印製費、字幕製作費、攝影材料及沖印費、餐費、交通搬運費；宣傳費中包含海報設計及印刷費、小宣傳單設計印刷費、記者招待會之場租茶點費、媒體廣告費、推廣性活動費等。

　　緊接著要計算演出之收入，票價的訂定及各級票價座位數關係著演出票房的成數，通常考慮的因素有觀眾群之消費能力、經濟景氣程度、節目製作成本、節目是否具有特色等因素，而在各區級票價之座位數也要深入計算，如果觀眾群中學生居多，則低價位之座位數必需增加，而如果節目製作成本高且深受觀眾歡迎，則必需將高價位之座位數增加，以增加售票收入，另外因為演出也可尋求政府的補助及企業的贊助，如教育部、文建會、國家文化藝術基金會等單位都對表演藝術節目的演出有補助，而國內許多知名的旅館、航空、汽車、銀行等企業都曾贊助表演藝術之演出，此外販售節目單及紀念品也會有小部份的收入。而在國外劇院的部分，以英國皇家歌劇院為例，來自英國文化媒體部所資助的藝術理事會就給予該劇院三百萬英磅（約台幣十五億），另劇院也積極向企業募款，每年也有一百萬英磅（約台幣五

億）收入，來自贊助及補助的經費占總預算的百分之五十。

　　支出及收入經過充份計算，如果支出大於收入時，雖然經費是重要判斷依據，然該節目是否能產生間接的效益，諸如引進新的創作觀念或經驗交流等配合政策或有特殊之意義之節目也應舉辦，畢竟全世界的劇場能夠財務自主，不靠政府經費補助絕對是少數，一個劇場的經營其最大難處也就是既要舉辦好節目，也要減少經費支出　，如何求得一個平衡點，就要靠經營著的智慧。

　　節目一旦確定就展開製作的工作，首先劇場必需與表演團體或經紀公司簽訂演出合約，合約的內容需包含下列要件：

　　（一）演出的時間地點場次。

　　（二）演出的費用及付款方式。

　　（三）演出的版權。

　　（四）取消演出之雙方權益。

　　（五）變更節目內容之限制。

　　（六）舞台技術之配合。

　　（七）公關票券的張數。

　　表演團體或演出的經紀公司簽約完成後，則展開節目製作及聯繫的工作，而劇場必需監督及掌握工作進度，展開宣傳及售票的工作，而表演團體及經紀公司必需配合提供相關資料及參與各項宣傳活動，在宣傳方面可以透過宣傳刊物、記者會、刊登廣告等方式進行。

　　隨著表演團體來到劇場，安排排練的空間及配合裝台彩

排等工作都必需準備妥當，而如果是國外的表演團體，更必須配合接機、交通、食宿等接待的工作，各項工作都必需訂定詳細的行程及負責人員，避免因任何的失誤而影響演出；節目演出後劇場視實際的需要安排酒會，來感謝表演團體及贊助者，同時也要支付演出費的尾款及協助表演團體拆台等相關事宜。

　　演出後最重要的還是針對演出的檢討，演出的水準有如預期？支出與收入是否達到預定的目標？專家學者的評論為何？觀眾的反應意見如何？蒐集相關的意見及資料，再完成分析的檔案，畢竟劇場是長年運作演出，只有寶貴的經驗才能讓往後的演出更順利及成功。

參、節目行銷宣傳

　　節目製作成功與否另一項重要因素就是行銷宣傳，有觀眾的積極參與，劇場才有票房收入也才有好的節目評價，陳琪女士在《表演藝術行銷概論》一文中，指出表演藝術成功行銷方法有下列七項：

　　第一、要找出高潛力的觀眾群。

　　第二、找到可以讓他知道的管道。

　　第三、適當的定價。

　　第四、刺激市場的需求。

　　第五、簡化購買途徑。

第六、提高產品的享受度。

第七、培養忠誠的觀眾。[4]

容淑華女士在《演出製作管理》一書中也提及宣傳目標有三個關鍵點，包含有：

一、確認宣傳目標的對象。宣傳的目標和理由為何而作？用何種方式執行可以讓宣傳引起對方的注意和興趣，確實考慮清楚，否則會事倍功半。

二、開放並建立所有溝通管道。當你的觀眾目標確定，蒐集所有觀眾群來源資訊並建檔，假設自己是發言人，透過何種方式讓可能觀眾接受你的訊息。

三、善加利用社會現有的資源，尤其是大眾傳播媒介。在現代科技如此發達的社會，有許多資訊來源來自大眾媒體，過去有報章雜誌、電視媒體，而今有電腦網路，列出所有可能運用的媒體清單，建立媒體分類檔案。[5]

劇場使用資訊傳播工具非常多，但限於預算、人力等因素，劇場可以依據自我的條件去訂定宣傳行銷的策略與工具，一般說來經常使用方式有：

一、月節目冊：月節目冊是劇場傳達給觀眾表演藝術資訊的重要管道，以國立中正文化中心的月節目冊為例，在內容方面包含有觀眾服務指南、節目總表、售票時間及地點、演出節目介紹、購票須知、觀眾須知、表演藝術圖書館活動

4　陳琪著《表演藝術行銷概論》《藝術管理二十五講》行政院文建會出版，1997 年 1 月，頁 56.57。
5　容淑華著《演出製作管理》淑馨出版社，1998 年 11 月，頁 122.123。

看板，另外提供部份版面供演出團體或經紀公司宣傳，由於印製經費所貲不低，因此開源節流以減少支出，在開源方面，靠開放廣告版面提供演出團體或經紀公司刊登廣告，以廣告費支付印刷費，另外則定期檢查月節目冊的發送定點之發送量多寡，以避免造成浪費，節省印刷成本；此外也特別留意資料的正確性，因為演出的時間印錯或演出地點印錯，後續將有許多事務需要彌補，包含印製正確資料貼紙、雇工粘貼等，徒然浪費許多人力及物力，因此校對的工作必需非常仔細謹慎。

至於月節目冊如何分送到喜愛表演藝術的觀眾身上，則採取下列方式：

（一）寄送給參加兩廳院之友的會員。

（二）交由各售票分銷點發送。

（三）兩廳院各服務定點發送。

（四）學校、機關、演出團體、觀光飯店等協助表演藝術推廣的機構轉送。

香港文化中心的月節目表以摺頁方式呈現，內容包含文化中心大劇院、音樂廳及香港大會堂劇院及音樂廳所有演出節目的介紹，另有部份的版面介紹停車的優惠及地圖以及購票的方式；至於美國林肯中心紐約市立歌劇團的演出宣傳，則採季節目冊的方式呈現，內容包含演出歌劇的介紹，並有部份的版面介紹觀眾可郵購、傳真、電話及現場四種購票方式，同時附有購票的表格，巴黎市立劇院則採年節目冊的方式，將全年節目予以介紹，並附有購票表格，由此可見各個

劇場因其運作之不同而有不同的節目宣傳呈現方式，但其相同之點就是告知觀眾購票資訊。

　　二、海報：海報對於流動的觀眾具有宣傳的效果，因此人潮流動地點如學校、餐廳、書局、售票分銷點、捷運站、百貨公司等都非常適合張貼海報，如果宣傳經費充裕再製作大型海報看板放置於售票口及捷運站等地點，更能增加宣傳效果，國立中正文化中心在捷運中正紀念堂站五號出口的通道就有兩個大幅牆面海報，同時在戲劇院及音樂廳的售票口也設置大型海報看板，而在法國的地下鐵及一些劇院也可見到大型海報看板，最特別的是英國皇家歌劇院，在大門口牆面設有大型玻璃櫥窗，內有巨幅的演出海報，非常吸引人。

　　三、旗幟：旗幟懸掛於路燈或立於劇場的四周，對於節目有造勢的效果，同時亦有提供資訊的功能，以國立中正文化中心為例，重要演出節目均在臺北市重要路段及劇院和音樂廳周圍懸掛旗幟，而在上海大劇院，亦可見到同樣情形。

　　四、宣傳單：宣傳單一方面可以針對特定的對象寄送，也可於特定的地點如劇院音樂廳等定點發送，或是放置於定點供觀眾自由取閱，幾乎所有劇場都可以見到這種宣傳單，此外票券的背面及票券的信封都可以作為節目的廣告，也同樣達到宣傳單的效果。

　　五、網路：可設置網站宣傳所有演出之節目，或是將節目資訊編輯成網頁以電子報的方式傳送，以國立中正文化中心為例，除設置網站外也同時發送電子報，由於傳遞速度快且便捷因此大部分劇場都會採用此種方式。

　　六、傳播媒體：藉靠召開記者會，安排演出人員與記者間的互動，使節目演出訊息得以在報章雜誌及電視廣播呈現，或是以購買廣告的方式在傳播媒體刊登或播出，以達到宣傳效果，以國立中正文化中心為例，中心主辦每一節目都會安排記者會，如果有彩排甚至還安排彩排拍照活動，希望藉靠媒體的曝光來吸引社會大眾的注意。

　　七、舉辦講演：安排演出團體相關人員或學者專家在特定的地點或直接至某機構或社團演講，藉以吸引觀眾購票，以國立中正文化中心為例，就推出藝術宅急配活動，接受團體的預約只要滿五十人就前往安排講演，同時推銷演出節目票券。

　　八、宣傳光碟：將演出節目之片段菁華製作成光碟，贈送特定的對象，特別是機關團體，以達宣傳之目的，如香港藝術節就採用此宣傳方式。

　　九、電話：找出可能喜歡該節目之觀眾群名單，然後一一打電話行銷，告知節目的特色以吸引其購票，以國立中正文化中心為例，在推出現代音樂節時就曾利用此方式行銷。

　　以國立中正文化中心策劃舉辦華文戲劇節為例，由於為國際性活動且希望有更多觀眾參與，營造大型活動節慶氣氛，因此行銷的策略豐富化投入較多的經費除月節目冊印製二十萬份外，還有海報印製五百張、小宣傳單兩萬五千張、九個捷運燈廂廣告、中正紀念堂周圍路燈旗幟、二十部公車車體廣告、刊登雜誌廣告、廣播廣告等，此外召開記者會及綵排拍照前後八次，供各種媒體採訪報導，觀眾可由電視、

廣播、報紙等方式得知演出訊息，當然也同時運用中心電腦網站設置華文戲劇節專區，供上網觀眾查詢，總體而言，運用的宣傳管道是廣泛和多元的，藉以擴大宣傳效果。

在桂雅文與閻蕙群翻譯威廉‧伯恩斯著《藝術管理這一行》書中曾提及為了有效地因應變化和發展，藝術經理人必須明辨資訊的來源，並且發展出一套不斷修正的程序，以評估組織將面臨德威脅與機會。聰明的經理人通常會想盡辦法了解那些大費周章去看表演或展覽的人；或是捐錢給組織以換取門票、訂閱或會員資格的人，因為機構生存得靠與這樣的人建立長期的關係，藝術經理人會想要知道：

（1）為什麼這個人願意付錢？

（2）他或她喜歡產品那一點？

（3）不喜歡那一點？

（4）對何種相關產品感興趣？[6]

同樣的以兩廳院行銷為例，任何行銷方式與工具在使用一段時間後必須進行檢討與調整，前兩廳院行銷經理劉家渝在《表演藝術場地觀眾經營》論文中提及，當面對行銷困境時其擬定的策略與因應做法有下列六項：

一、系列包裝化零為整的行銷方式，解決節目各為主體行銷工作疲於奔命的困境。

二、將過去的「媒體宣傳」轉換為「資料庫行銷」的整合運用以建立資料庫的方式，逐漸緩解因節目型態多元、觀

6 桂雅文與閻蕙群翻譯威廉‧伯恩斯著《藝術管理這一行》五觀藝術管理有限公司出版，2004 年 5 月，頁 120。

眾族群分散所造成行銷難度。

　　三、全力加強對舊觀眾的耕耘。

　　四、建立自己行銷宣傳平台，以突破媒體宣傳困境。

　　五、進行觀眾調查研究，並運用問卷尋求有效資訊。

　　六、改變觀眾購票習慣，以創造更高顧客價值並減少行銷資源浪費。[7]

　　此外劇場如果出版雜誌，對於演出行銷宣傳及表演藝術知識的推廣將有極大的助益，以國立中正文化中心為例，每月出版表演藝術雜誌，內容包含世界各國表演藝術的演出及發展、表演藝術的專家訪談、演出的評論、專題報導、演出資訊等，讓喜愛表演藝術的觀眾獲得更多節目資訊，另外如日本愛知藝術中心、英國南岸藝術中心都有出版雜誌傳達資訊。

　　而劇場如果擁有表演藝術圖書館，也可協助節目行銷的工作，以國立中正文化中心圖書館為例，因為在圖書館中蒐集含有中英文表演藝術書籍、期刊、海報、節目單、剪報、幻燈片、樂譜、鐳射光碟、影碟、錄影帶、錄音帶、微縮影片、唱片，全部資料超過八萬件，配合節目演出推出主題推廣活動，如演出節目以音樂劇為主，則推出音樂劇推廣活動，包含有音樂劇影片欣賞、音樂劇講座、及抽獎活動等，協助演出節目的行銷。

7 劉家渝著《表演藝術場地觀眾經營》論文《台灣劇場經營研討會論文集》國立中正文化中心，2007 年 11 月，頁 150。

肆、場地外租演出節目的管理

　　許多劇場場地是有出租，就必需訂定管理辦法做相關的規範，尤其在劇場場地缺乏的情況下，排入檔期的節目更必須公正及公平，以國立中正文化中心來說，外租場地演出水準必須審查，依據評議委員給予分數高低決定演出檔期優先選擇，有些劇場則以申請順序來排定演出檔期，不論採何種方式，都必須簽訂租用合約，以確保租方與使用方的權益，一般說來其內容應包含：

　　一、申請對象：劇場可依據運作目標訂定申請對象的資格，以國立中正文化中心為例，由於目標是為促進文化藝術表演活動之發展，因此申請人必需有下列資格：

　　（一）年滿二十歲之中華民國國民，且曾於國內外公開演出擔任主要演出者。

　　（二）表演藝術團體、公司或基金會。

　　（三）經教育部立案之大專院校或設有音樂、戲劇、及舞蹈科系之相關學校。

　　二、演出內容之限制：為符合劇場運作功能，因此必需限制一些與表演藝術並不相關之活動租用場地，以國立中正文化中心為例，典禮、晚會、頒獎及其類似型態之活動均不得提出申請。

　　三、申請時間：可依據各劇場使用檔期之多寡，來訂定

申請時間，以香港文化中心為例，是在演出前一年開始申請，而國立中正文化中心則是每年十二月開放後年上半年（一至六月）之檔期，次年六月開放下半年（七至十二月）之檔期。

　　四、租金費用：各劇場依據運作之成本及運作之目標來訂定租金價格，以國立中正文化中為例，初步核算每日運作之成本應為新台幣二十六萬元，如以此金額向租用單位收費，則租用單位將難以負擔，因此基於推廣表演藝術之立場，國家戲劇院及國家音樂廳分別收取六萬元，假日當日及前一晚則收取六萬五千元，而以香港文化中心為例，其音樂廳及大劇院分別收取港幣一萬六千元（約新台幣六萬四千元），有些劇場為反映成本及盈餘績效，因此收費很高，如上海大劇院，如果是歌劇演出，其租金達十萬人民幣（約台幣四十萬元）。

　　五、設備租用：劇場內有許多的設備諸如鋼琴、特殊燈具等，演出單位直接向劇場租用，將可節省搬運費用及人力支出，以香港文化中心及國立中正文化中心等都有提供此項服務。

　　六、責任歸屬：因為劇場有其危險性，因此萬一有人員傷亡時，其責任必需釐清，因此在香港文化中心租用規定中就有此條款「在租用人所租用的場地內因意外事故而引起死亡或受傷，或有任何人士因該死亡或受傷事件而蒙受損失，以致引起任何索償、要求、法律行動或訴訟時，租用人須負全責，並保障局方、政府以及兩者的僱員及代理人勿須作出

賠償」，在國立中正文化中心外租條款中也有規範，「申請單位租用場地期間如有任何人員傷亡，除因本中心建築體及設備本身所致者外，均由申請單位單獨全部負責，本中心不負任何醫療賠償責任」。

七、損害賠償：租用單位在使用場地及設備的過程中，可能因為不熟悉等因素造成場地或設備之損壞，因此必需規範外租單位如有損壞時，必需負責支付修理、重新裝置或更換之費用。以香港文化中心為例，就有兩個條款與此相關，「香港文化中心內的一切器材、用具、固定裝置、機器或設備，經租用人或代表租用人的人士使用後，必需在完全清潔、完好無缺及適用的情況下歸還，並須以經理滿意為合」、「倘場地內任何公物或公物的某部份在租用期間內遭受損毀、竊取或移去，則租用人於接獲局方的通知後，須償付修理、充新裝置或更換的費用」，在國立中正文化中心則規定為「申請單位對於場地內一切器材、用具、固定裝置、機器及其他設備，應盡善良管理人之注意義務，並應於完全清潔、完好無缺及適用之情狀下歸還本中心，如有任何損毀或失效，申請單位應負責支付修理、重新裝置或更換之費用並賠償本中心所受其他之損害（含營運損失、違約賠償及律師費用），本中心並得依本規定及契約條款，停止其申請租用場地設備之資格」。

八、取消演出：節目演出因一些不定的因素如颱風、演出人員生病等，而造成節目必需取消或延期，而任意的取消也會造成檔期的損失，因此必須予以規範，以香港文化中心

為例，節目如果是在演出前四個月取消，則將被沒收百分之二十五場租，如果是演出前兩個月取消，則場租會全被全部沒收，至於颱風及惡劣天氣或布政司根據公眾衛生法及文康市政條例不贊同舉辦之節目，可免沒收租金。

　　而國立中正文化中心則規定，演出前六個月取消應賠償場地費用百分之五十，演出前四個月取消應賠償場地費用之一倍，演出前兩個月取消應賠償場地費用一點五倍，演出前一個月外取消應賠償場地費用之兩倍，演出前一個月內取消應賠償場地費用之三倍，至於如遇不可抗力原因或不可歸責之事由（如天災、人禍、戰爭、國喪、法令變更、群眾事件、嚴重傳染病、主要演出者或技術服務人員死亡、重病或設備故障欠缺等），將無息退還所繳之費用。

　　九、技術協調：劇場與租用單位必需就演出所需各項設備、人力安排裝拆台等細節溝通，以使演出順利圓滿，以香港文化中心為例，規定租用人需於一個月前將所需的工作人員、設施、設備及服務詳情，以及關於場地的建議使用詳情，包含音響、燈光及舞台設備及樂器的詳情通知經理。而國立中正文化中心也規定，申請單位應至遲於裝台日七日前，派員與本中心後台工作人員協調會商後台工作之配合事宜。

　　十、演出證件：基於劇場安全之理由，租用單位之工作人員必須要有識別證件，以香港文化中心為例，規定租用人每名僱員及代理人進入文化中心內，必需配帶或攜帶能清楚識別其身份的證章或證件，以便經理檢查。而國立中正文化

中心也規定，申請單位所屬之演出及工作人員應一律配帶中心核發之演出證，並攜帶身分證明文件以備查驗。

　　十一、票務安排：票券的印製、座位的編排、票券的銷售、工作席的提供等事項，劇院必需清楚的告知租用單位配合的工作細節，以避免劇院與觀眾造成糾紛，在票券印製方面，票券的內容應包含節目名稱、演出的場地、演出的日期及時間、座位號碼、票價及主辦單位，而場地管理的重要需知如 X 歲以下兒童不能進場、一人一票等事項以及退換票規定都需放入；在座位編排方面，應規定不能任意更動租用場地的座位編排，以免觀眾找不到座位；在票券銷售方面，演出的票券如果需要劇院代為出售，雙方工作細節及服務費用都需訂定；在工作席方面，劇場必需安排服務人員在場內服務，因此租用單位必需提供工作席，上述事項在國立中正文化中心外租條款中都有規定「票券應區分存根聯、正聯、及副聯，並匝線兩處，以便撕斷，正聯應載明節目名稱、演出場地、演出日期及時間、座位號碼、票價及主辦單位等欄，由購票觀眾持用。存根聯應載明節目名稱、演出日期及票價，俾便本中心代售票券核賬使用。副聯由遲票觀眾入場時交收票人員撕斷取回」、「票券背面應依本中心規定內容加印持票人注意事項，以避免糾紛。於發生觀眾糾紛時，應派員至現場處理，並配合本中心工作人員，視情況辦理退票事宜」、「申請單位應依本中心場地座位表印製及分發票券，非經本中心事前之同意，不得擅自更動租用場地內之座位安排」、「申請單位應在完成租用手續後，將每場次至少

百分之十之各級票券委託本中心代為公開銷售或發送，本中心收取代售票款總收入之百分之四作為手續費」、「申請單位應依本中心規定之座號免費保留工作席，不得印製票券出售及轉讓，以利本中心提供必要之服務，國家戲劇院十二席、國家音樂廳十二席、演奏廳五席、實驗劇場五席」，而在香港文化中心外租條款中也有類似的規定，「由租用人供應的所有門票應有三部份，第一及第二部份交給持票人，第三部份需保留，以便經理稽核」、「租用人供應的門票，均需於三部份載有以下各項：主辦機構名稱、節目名稱、舉行場地（並加劃線或用大字印明以免有誤）、舉行日期與時間、門票售價（如屬贈券或免費入場亦需印明）、註明每票只限一人、註明節目進行時遲到者需待適當時間才能入場、註明不得在場內吸煙、除非獲得經理書面許可，否則每張門票必需註明六歲以下兒童不准入場及禁止在場內攝影、錄音或錄影、「租用人未獲經理許可，不得變動場地內的座位編排」、「全部門票必需由市政局的城市電腦售票網發售或發出，而租用人需遵守及屨行市政局隨時及不時就使用城市電腦售票網所訂定的條件」、「局方有權在音樂廳大劇院舉行的每場節目，保留下數數目的座位，音樂廳八個、大劇院八個、劇場四個，這些座位的位置及使用，均由局方全權決定和支配」。

　　十二、錄音錄影：由於節目著作權及錄音影會影響觀眾的欣賞權益，因此劇場在外租規定中必需規範，在國立中正文化中心外租規定中，就有「申請單位非經本中心同意，不

得租用場地從事錄音錄影或其他涉及第三人著作權益之行為」、「申請單位於租用場地從事錄音、錄影或攝影而需架設機器時，應於本中心指定或事前同意之位置為之，並於售票前保留相關架機區位及其週邊相關座位以為工作用，同時須於觀眾入場前完成架設機器準備事項，不得有任何妨礙觀眾權益或影響演出效果或損害本中設備之行為，否則本中心有權停止繼續錄音錄影或攝影，必要時並得留置其設備，直至演出終了」，而在香港文化中心外租規定中也有所規範，「租用人事先未獲經理許可，不得在香港文化中心內進行或容許進行攝影、拍攝影片、錄音或錄影、電視播映或廣播」、「在不抵觸前項條款，以及租用人已繳付租金價目表所定之費用，局方或會批准租用人在覆實租用期間拍攝電影、錄音或錄影或作電視播映或廣播」。

　　十三、劇場安全：基於觀眾及演出人員之安全，一些可能造成危險的事項必需規範，以國立中正文化中心為例，就有下述之規定「申請單位未獲本中心事前之許可，不得於租用場地內擅自安裝任何電器或外加電力」、「申請單位應嚴禁任何人員於租用場地之觀眾席及舞台區吸煙或使用無罩火焰，但在本中心事前許可並指定時間地點者不在此限」、「申請單位置放在租用場地內外之物品具危險性或有妨礙他人之虞時，本中心得隨時要求申請單位移除」，以香港文化中心外租規定為例，計有「租用人未獲經理許可，不得將擅自將任何電器或電力裝置與香港文化中心的電力裝置接駁獲一同使用」、「租用人必需禁止任何人在音樂廳大劇院或觀

眾席、舞台等地，吸煙或使用無罩火焰，不過，如經理認為必要，且事先予以批准，則屬例外」、「如經理認為租用人、其雇員或其代理人所帶進場地之物品，具危險性或會滋擾或妨礙他人，可另租用人將該等物品移離場地，而租用人應立即照辦」。

十四、違反規定：租用單位或因故意或非故意之原因而違反規定時，劇場必需有所因應，以國立中正文化中心為例，訂有「申請單位違反租用契約條款時，視其情節輕重，立即停止其繼續使用場地設備，已繳費用概不退還，並自發文日起停止申請單位申請租用場地設備之資格三個月至兩年」、「申請單位如有任何未繳清之欠款，本中心得停止其租用場地設備之資格，直到欠款繳清為止」，而香港文化中心也訂有懲罰之規定「租用人倘不遵守或不履行本租用條款任一項規定，經理可視狀況取消訂租或其中一部份，並終止某個場地之全部或部份之租用，而勿需通知租用人。至於租用人就已取消的訂租或已終止租用所繳交的訂金或款項，均會被局方沒收，作為賠償」。

演出團體或經紀公司需要辦理租用場地手續時，必然填寫許多的表格及簽訂租用契約書，同時要申請工作證、繳交場租、協調演出技術事項、聯繫售票事宜等，而這些工作都與劇場相關的部門都有關連，因此為了工作聯繫的方便，以國立中正文化中心為例，特別成立外租小組，分別由負責節目檔期的企劃部、負責演出技術的演出部、負責票務及前台服務的推廣部工作人員各一名，於每週一、二、四下午在外

租辦公室共同辦公，以方便租用單位辦理相關事項，同時在每一檔節目演出完畢後，相關的工作同仁也填寫外租工作檢討表，如果問題較為嚴重更舉行專案討論會議，予以檢討改善，以使整個場地外租的工作更為圓滿。

伍、結　語

劇場節目企劃依據各劇場使命及目標而會有不同的節目呈現，但讓觀眾感動喜歡劇場節目則是最基本的工作目標，英國國家劇院目標強調是其劇場的功能是 Read（導引觀眾看好書，了解好創作）、Look（看劇場演出各項資料展、後台參觀等）、Play（安排親子活動像木偶劇等）、Eat（各式餐飲提供）、Listen（安排免費音樂會），Talk（各種演出前的演講及研討活動）等，而新加坡濱海藝術中心的目標是娛樂、教育及激勵，因此以節目為核心，可以搭配出許多不同的推廣活動發揮更多劇場的功能使觀眾收穫更多，以國立中正文化中心為例，有藝術宅急配推廣活動，請專家講演方式將表演藝術專業知識推廣至校園、企業、機構等，也有戶外廣場免費的表演藝術演出，讓民眾非常容易的接觸表演藝術，同樣的在英國皇家歌劇院也安排有免費的午間音樂會、親子的舞蹈工作坊等，上述種種活動都能達到推廣的效果。

劇場管理最困難的部分就是在節目的規劃，因為必須投

入最多的資金，而是否能夠達到預期的目標，牽涉許多複雜的因素，如是否會遇到許多不可抗力的因素，如颱風、地震等而無法演出，節目的內容太過前衛觀眾不能接受而票房不佳造成資金虧損，因此完成節目的決策是必須非常慎重，需要長期的努力累積更多的專業知識及經驗才會讓失敗的節目的比率降至最低，而其努力方向包含下列事項：

一、掌握表演藝術發展趨勢：現階段我們可以看到多媒體運用於表演藝術越來越普遍、不同性質表演藝術的跨界整合越來越多、不同文化的交錯創新不斷嘗試，這些發展的趨勢隨時在變動，節目規劃必須注意這些脈動，更由於網路方便性我們已能輕鬆掌握全世界各著名劇院演出的節目資訊作為參考。

二、參考過去的演出紀錄：許多的演出團體會重複至劇場演出，因此過去的演出紀錄包含節目演出水準、演出經費、報章雜誌專業評論、行政支援等各方面如果過去有完整的紀錄則是參考最佳資料。

三、充分運用經費：由於節目製作經費龐大，如有能力必須募款爭取更多的經費來充裕節目製作預算，同時也要節省支出的每一分錢，也就是以最少的經費發揮節目製作成果的最大功效，如果有巡演的機會更應該增加場次來降低製作的成本。

四、資源充分運用：節目演出動用許多人力、物力、財力，但演出結束後瞬間化為烏有，只有留給大家美好的回憶，因此如果能透過錄影或轉播的方式，可以將演出分享給

更多人，而後續製作發行 DVD 更可將演出的效益持續發
展。

　　五、重視觀眾意見：觀賞節目是觀眾，因此觀眾的意見
是非常重要的參考資料，藉靠問卷等互動的方式了解觀眾給
予節目的評價，如此再製作節目時，不論內容、表演的形
式、演出人員、技術呈現都可再作修正，讓觀眾更喜歡。

劇場顧客服務管理研究

壹、序　言

　　觀眾到劇場就是求取娛樂或放鬆精神，觀眾要求是愉悅，能在劇場中留下美好的回憶，因此除節目精采外，劇場搭配欣賞所有週邊服務也更形重要，爲了達成服務的目標，劇場必需充分運用人力、物力、和經費，並做有效率的管理。而劇場顧客服務的工作目標就是做好劇場各項的服務工作，包含的服務項目也依據顧客的需求而有諮詢、餐飲、停車、驗票、領位、播音、寄物、導覽、展覽及演出相關紀念品販售等各項服務，因此如何讓劇場觀眾了解服務內容而能善加利用，同時劇場能再配合有效率的人力及和藹親切的服務態度，必能創造顧客到劇場美好的經驗，而劇場也同時獲得美好的形象。

貳、劇場前台服務規劃

一、前台服務工作內容

　　觀眾欣賞節目會因為需要了解節目內容、購買節目單及飲料等各項的需求，因此劇場必須為觀眾做妥善及細膩的服務，而這些工作包含下述各項：

　　（一）**諮詢服務**：劇場設置服務臺提供觀眾現場及電話之詢問服務，由於觀眾利用諮詢服務大多是希望了解演出的各項訊息，因此各種宣傳資料、節目內容概況、節目異動情形都必需充份掌握，更由於服務臺是觀眾首先接觸的地方，關係整個劇院形象，因此服裝儀容、服務態度、電話禮貌都必需非常注重，不可有任何缺失。

　　以國立中正文化中心為例，在國家戲劇院及國家音樂廳地面層各設有一服務台，配合公共區域開放時間，每日中午十二時至晚間八時，作現場服務，同時辦理兩廳院之友入會的工作，另外也設有電話服務中心安排專人接聽電話，回答觀眾各項服務需求之問題，而服務人員都有電腦，可立刻查詢演出節目資料及售票情形，服務櫃檯臺更有月節目簡介、中心簡介供觀眾取閱，對觀眾而言，演出資訊取得方便迅速。而國外的劇場如韓國的漢城藝術中心也設有服務台，同時與會員休息區緊鄰，休息區放置各種資料及放映宣傳資料

帶，一方面提供會員更多的資訊，同時也吸引一般的觀眾加入會員；至於英國莎德之井劇場服務台更設置觸控式電腦，觀眾可自行查詢相關資訊也非常方便。

（二）**餐飲服務**：劇場如果有餐廳，對觀眾而言更爲便利，觀眾可在下班後直接來到劇場，輕鬆用餐後再欣賞節目，有關飲料部份，可設置飲料自動販賣機，及在觀眾服務區設置飲料服務臺，讓觀眾方便購買飲料。以國立中正文化中心爲例，在國家戲劇院地面層咖啡廳委託五星級福華飯店餐飲部經營，有自助餐也有簡餐，另有一家 THE ONE 餐廳也提供西餐及飲料服務；在國家音樂廳有春水堂經營茶飲及摩斯漢堡販售速食，而在節目演出時大廳設有飲料服務櫃臺服務觀眾，此外在觀眾進入兩廳院的各入口，均設有飲料自動販賣機觀眾取得飲料非常方便。而國外的劇場如英國皇家歌劇院其餐飲配合歌劇演出，從開演前吃前菜，在每一幕的休息再分別吃主菜、甜點等，也非常受到觀眾的歡迎；雪梨歌劇院的餐廳則因擁有絕佳的戶外景色，享受美食及美景再欣賞精采的節目，也是別具特色；上海大劇院則利用頂樓空間規劃爲餐廳，觀眾用完餐後走至其陽台俯瞰上海景色，也是令人難忘。

（三）**停車服務**：爲了讓觀眾感受到劇場的便利性，並且能讓觀眾在開演前準時入座，因此觀眾之交通問題必需妥善安排，汽機車停車空間及動線之規劃，大眾運輸工具之協調，如果劇場周圍有戶外活動，更需商請警方維持交通秩序，以避免觀眾因堵車而遲到。以國立中正文化中心爲例，

地下停車場可停放 700 部汽車，觀眾憑節目票券更給予停車優惠，機車則可停放地面層人行紅磚道，另有公車 22 條路線經過，而更便利的是有三條捷運路線到達，節目散場時更有計程車的排班，觀眾在門口就可搭車非常方便。而國外的劇場如香港文化中心其交通也非常便利，除設有停車場外，搭乘地鐵、渡輪、巴士、計程車都非常方便。

（四）寄物服務：觀眾進場後如果有厚重之外衣以及大型手提袋，攜入觀眾席將相當不便，因此設置寄物服務臺，觀眾可寄放物品，節目結束時再領回，作此項服務時應給觀眾號碼牌，以避免混淆及遺失，同時在節目結束時應廣播提醒觀眾取回所寄之物品。以國立中正文化中心為例，在國家戲劇院及國家音樂廳之大廳各設有寄物服務臺，觀眾寄物時發給號碼牌，節目結束時憑號碼牌領回，不收取任何費用。而在英國芭比肯中心及日本的新國立劇場更可見大型置放外套的空間，以方便觀眾在寒冷的冬天進入劇場後，可以不必再拿著厚重的外套，讓觀眾更為方便。

（五）領位服務：為了能讓觀眾進入劇場後，能夠很快找到自己的座位，領位的服務非常重要，領位的工作人員必需清楚座位之位置，給觀眾正確之指引方向，如果是老人及殘障之觀眾更應直接引導至其座位處，在引導的過程中如果能親切噓寒問暖，觀眾會有賓至如歸的感覺。以國立中正文化中心為例，在戲劇院及音樂廳各樓層均安排領位人員兩名，除負責導引工作外更肩負觀眾席內秩序之維持，並隨時解決觀眾所提出之服務需求。而在英國的 PALACE 劇院領

位人員除領位外還販售冰淇淋及節目單，服務內容更多元。

　　（六）播音服務：觀眾在劇場中可能要找其朋友，以及需要了解節目之演出長度和中場休息次數及時間，因此必需藉靠播音之服務，播音人員需字正腔圓、態度尊重、文句熟練，分別以不同的語言播出。由於觀眾入場時間不一致，播音服務有關重要的事項都重複提醒觀眾，以免造成觀眾之不便。

　　（七）驗票服務：觀眾走入劇場最先接觸就是驗票服務人員，因此禮貌與親切的問好將會給觀眾美好的服務印象，服務人員應迅速查驗票券日期、場地是否正確並撕下票根，如果是持優待票觀眾必需客氣的請其拿出證件，由於觀眾大都集中在開演前入場，所以服務人員必需人力充足，避免讓觀眾久候擔心遲到而產生不安的情緒。在驗票工作時，經常發生觀眾看錯演出場地或日期，另外因不了解劇場規定，非兒童節目時欲帶 110 公分以下兒童入場，這時服務人員都必須協助處理。

　　（八）節目單及演出紀念品販售服務：觀眾希望在演出前了解演出的內容，同時也希望對此次演出保有長久的紀念，能夠購買如海報、T 恤等紀念品，因此在觀眾入場時就必須安排此項服務。以國立中正文化中心為例，在大廳左右兩側均設有販售節目單及紀念品的專用櫃檯，而部分劇場也有交由領位人員負責銷售的情形。

　　（九）緊急醫療服務：由於觀眾可能因身體不適或不小心所產生的外傷，而必需緊急醫療，因此劇場能夠安排有護

理人員，將可貼心的提供此項服務。以國立中正文化中心爲例，每一場節目均安排有護士執勤，曾經處理過協助心臟病患緊急就醫等醫療服務。

二、劇場前台服務工作流程

　　爲了完成前台服務的工作，前台工作人員必需按照既定的行程執行，以國立中正文化中心爲例，每一場節目都有一位前台小組長，率領三十位臨時服務人員執行前台工作，如節目爲晚七時三十分開演，其執行的流程及工作計有：

15：00	巡場	檢視前台區域的設備及清潔，如有損壞或不潔，請相關人員儘快恢復。
18：30	集合人員	（一）前台工作人員報到，並分配服務定位。
		（二）檢查服務人員之儀容。
		（三）告知注意事項，如重要貴賓蒞臨、演出後有酒會等資訊。
18：50	觀眾入場	（一）開門並驗票。
		（二）導引觀眾至其座位。
		（三）觀眾衣物寄放。
		（四）販售節目單及紀念品。
		（五）叮嚀獻花觀眾注意事項。
		（六）播音服務，協助尋人及告知演出長度等。
		（七）處理觀眾需求。

　　　　　　　　　（八）販售飲料。

19：30　節目開演　（一）處理遲到觀眾，請觀眾看同步轉
　　　　　　　　　　　　播。

　　　　　　　　　（二）維持觀眾席內劇場秩序。

20：30　中場休息　（一）飲料服務。

　　　　　　　　　（二）販售節目單及紀念品。

　　　　　　　　　（三）播音服務，告知再度開演時間。

21：30　節目結束　（一）導引觀眾離開。

　　　　　　　　　（二）散場二十分後，播音告知清場。

　　　　　　　　　（三）檢查觀眾席，是否有觀眾遺留物
　　　　　　　　　　　　品。

　　劇場讓觀眾感受安全、舒適、親切，因此前台工作人員
必須謹守工作守則，依據李察史耐德 RICHARD
SCHNEIDER 及瑪麗福特 MARY JO FORD 合著的《劇場
管理手冊》THEATER MANGEMENT HANDBOOK 中提
及，其守則計有：（一）不可讓觀眾站在樓梯的階梯上，讓
觀眾產生危險。（二）如有緊急狀況必須立刻通知前台負責
人。（三）盡量小聲講話，不要干擾觀眾。（四）小心使用
手電筒。（五）警告觀眾不可錄影及錄音。（六）服務人員
必須注意服裝儀容。[1]

　　對於特定的觀眾群如老人、兒童、身心障礙人士，也必

1 李察史耐德 RICHARD SCHNEIDER 及瑪麗福特 MARY JO FORD
　合著的《劇場管理手冊》THEATER MANGEMENT HANDBOOK
　PUBLISHED BY BETTERWAY BOOKS P.149

需做特別的服務。

在老人方面：

（一）提供老花眼鏡，以便閱讀演出節目資訊。

（二）安排緊急醫療服務，以防老人突發之疾病。

（三）提供輪椅給行動不便的老人使用。

（四）如節目以老年觀眾為主，應增加休息次數，方便老人上廁所。

（五）觀眾席場燈不宜過暗，以避免老人摔傷。

在兒童方面：

（一）加強宣導注意劇場安全，請小朋友勿在大廳或樓梯奔跑、不要攀爬欄杆、不要在座椅上跳動等，以避免危險。

（二）增加服務人力，並加強巡場工作，勸阻兒童之不當行為。

（三）與帶隊之老師或家長主動聯繫，請其協助注意兒童安全問題。

（四）樓層較高且座位不適合兒童者，座位應停止出售。

在身心障礙人士方面：

（一）靠近劇場入口處，安排殘障停車位。

（二）觀眾席內設置殘障席，供輪椅觀眾欣賞。

（三）設置殘障廁所，供身心障礙人士使用。

（四）設置殘障專用斜坡道、導盲磚、電梯語音系統等方便身心障礙人士到達所需之地點。

（五）設置身心障礙人士服務專線，安排專人負責領位事宜。

（六）印製殘障人士需要劇場的各項的服務資訊，方便其了解如何使用劇場。

三、劇場前台服務人員人力配置及培訓

服務人力的配置與服務的內容及劇場規模大小有密切的關係，提供的服務多且劇場大相對的服務人力必然很多，以中正文化中心國家戲劇院為例，由於出入口達六個，因此在驗票服務就必須安排六個人力以上（入口人數較多需安排兩位），停車場入口還有專人處理觀眾繳交停車費事宜，另外每一樓層還要安排兩位人力作領位服務，四個樓層就有八位人力，而節目單販售也要安排兩位人力，櫃台諮詢及播音和寄物也需要一名人力，飲料販售、紀念品販售雖委託廠商及演出團體辦理，投入人力也要六位以上，而戶外協助維護秩序及提供計程車服務的保全人員也須四位，再加上醫護服務的護士及領導管理者，投入的人力達 30 人以上，但以音樂廳內的演奏廳為例，因為座位數少入口只有一個，所需人力僅有六位即可，由於每一個人力都是必須付出的營運成本，因此如何運用最少的人力並且能夠提高服務品質維持服務水準，就是前台營運管理的重要課題。

在演出的過程中，發生緊急的意外事件，如火災、地震等，而服務人員就必須有緊急應變的能力，依據災情經與後台工作人員溝通確認停演後，就必需展開疏散觀眾的工作，

由於火災或地震必然會引發停電，更增加觀眾的徨恐，服務
人員必需安撫觀眾同時引導觀眾至安全的地點，畢竟觀眾的
安全是服務的第一要務，因此服務人員平常培訓工作就非常
重要，除導引觀眾逃生外，其他儀容、態度、語文、表演藝
術專業知識、劇場禮儀等都必須樣樣精通，才能提升劇院的
服務品質與水準。

　　以中正文化中心為例其在職訓練方面，包含課程有急救
訓練、精神病患處理訓練、禮品包裝、音樂欣賞、舞蹈欣
賞、戲劇欣賞、緊急逃生、英語會話、建築及舞台設備簡
介、情緒管理及著名服務企業觀摩參觀等，並研讀 EQ 等書
及撰寫報告。而在人員管理方面也訂定詳盡的考核辦法，要
求其服務熱忱、儀容端莊、態度和善、準時到勤、嚴守職
責，其考核項目有出勤狀況、責任觀念、執行任務能力、判
斷能力、積極度、品德、服裝儀容等，每季均做考核，務求
每位服務人員都能達到服務水準之要求。

四、劇場前台服務人員服務技巧

　　服務人員與觀眾間互動關係將是維繫整個劇場秩序的關
鍵，因此如何讓觀眾了解劇場禮儀並接受服務人員的建議將
是維護劇場秩序的不二法門，因此有關觀眾劇場禮儀之宣導
工作就非常重要，因為觀眾遲到如果再讓其進入劇場，將會
干擾其他已入場觀眾的視線及情緒，同時表演者也因為遲到
觀眾之移動找位而影響其表演之專注力，因此必須提醒觀眾
儘量不要遲到，此外演出中保持安靜也是非常重要，交談

聲、呼叫器及大哥大響聲、小孩哭鬧聲都會破壞演出氣氛，影響其他觀眾欣賞情緒，而劇場鼓掌的細節也必需注意，在音樂會中，樂章與樂章中間是不可以鼓掌，必需等到樂曲全部演奏完畢才可以鼓掌，過去在國家音樂廳就曾發生觀眾在樂章間鼓掌，指揮誤會是對他的羞辱，因此生氣不願再演出，弄的場面相當尷尬，劇場的禮儀不論對觀眾和劇場管理單位而言都是一個非常重要的課題，國立中正文化中心就曾製作劇場禮儀手冊加以宣導，其內容則為：

（一）一人一票，憑票入場。

（二）儀容整齊是一種禮貌。

（三）準時入場是一種禮貌，請注意演出時間，避免遲到。

（四）非兒童節目，年齡未滿七歲的小朋友不能進場欣賞節目。

（五）國家音樂廳與戲劇院在節目開演前四十分鐘開始驗票入場，演出前三十分鐘進入觀眾席。

（六）實驗劇場與演奏廳在節目開演前三十分鐘開始驗票入場及進入觀眾席。

（七）請注意不同主辦單位有不同的買票、優待票、退票等方式，觀眾應遵守每個主辦單位的規定。

（八）如果你的親友買了老人、軍警、榮民或殘障優待票，別忘了提醒他們要攜帶證件，在入場驗票時讓服務人員查驗。

（九）如果買了學生優待票，別忘了攜帶學生證件，在

入場驗票時讓服務人員查驗。

（十）為避免影響演出效果及打擾其他觀眾，遲到觀眾會被安排到大廳觀賞電視轉播，等演出告一段落，才由服務人員指引入座。

（十一）遲到入場時，請小心您的腳步，輕聲入場並就近入座，等到中場休息時再坐到自己的座位，以免干擾別人。

（十二）入座時，若需穿過已經就座的觀眾面前，最好面朝觀眾，背向舞台前進，並向被打擾者致意。

（十三）在觀眾席內不大聲喧嘩、不攀爬欄杆、不在座椅上下跳動是一種美德。

（十四）兩廳院為密閉空間，為維護公眾健康，兩廳院全面禁煙。

（十五）為維護大家安全，不要攜帶危險物品入場。

（十六）在大廳奔跑追逐是一件很危險的事。

（十七）請排隊購買節目單，不要爭先恐後。

（十八）為維持清潔及表示對演出者的尊重，觀眾席內請不要吃東西、喝飲料。

（十九）對號入座是一項重要的美德。

（二十）天雨時，請將雨具放入傘套內再攜入大廳。

（二十一）行動電話、呼叫器、電子鬧錶、電子雞等的聲響會干擾他人，應在節目開始前關閉或靜音。

（二十二）節目開演後，請不要任意更換座位、離席或交談，以免干擾別人。

（二十三）節目開演後，如果因特殊情況必需離開，請避免發出聲響或有干擾別人的動作，以免影響演出的進行。

（二十四）為避免干擾其他觀眾及影響演出進行，演出中因故離開觀眾席者，必需等演出告一段落，才可經服務人員指引再行入場入座。

（二十五）演出中，錄影、錄音或拍照是侵犯著作權法的行為，同時也影響演出及其他觀眾欣賞的情緒。

（二十六）欣賞音樂性節目演出，請在每首曲目全部演出完畢後才鼓掌，以免失禮。

（二十七）因演出需要或是因為場地設計的關係，可能會有特別要求觀眾的規定，為尊重演出創作，請注意遵守劇場有關演出的各項規定。

（二十八）欣賞演出後請熱烈鼓掌，給演出者適當鼓勵。

（二十九）節目結束後，不要任意將節目單或垃圾丟在觀眾席內，造成髒亂。

（三十）節目結束離場時請不要忘記自己隨身物品。

（三十一）為避免獻花時弄濕地板或樂器造成危險，請在入場前將花束中的水瀝乾。

（三十二）因為安全的因素，戲劇院的觀眾不可以從觀眾席直接上舞臺獻花，請將花束交由服務人員代為轉送。

（三十三）音樂廳演奏廳及實驗劇場的觀眾可以上舞臺獻花，請遵循服務人員指引，並儘快離開。

（三十四）想請演出者簽名時，在演出後，戲劇院及音

樂廳的觀眾可以到地面層演職員出入口等候，演奏廳的觀眾到地下層演職員出入口等候。[2]

　　由於觀眾來自不同階層，再加上對劇場規定認知的不同，因此前臺服務人員與觀眾之間的衝突似乎難以避免，這也是前臺服務工作中最難解決的問題，而經常遇到的情況計有：

　　（一）遲到觀眾的問題：由於交通擁擠等因素，觀眾無法在開演前進入觀眾席，因此必需在大廳觀賞同步電視的同步轉播，等待節目進行一個段落或中場休息再行進入，如果觀眾無法接受，就會有所衝突，有一次楊麗花歌仔戲在國家戲 劇院演出時，有一位遠從基隆來並且購買高票價兩千元的觀眾因為堵車而遲到十五分鐘，卻因為錯過遲到觀眾入場的時間而必需至中場休息才能進入，由於他首次來劇院欣賞節目，並不了解劇場的規定，經過服務人員勸說他不接受看演出同步電視之實況，反而生氣並且大吼大叫要強行進入，服務人員無法處理只有召來警衛加以攔阻，到中場休息時才讓其進入。

　　（二）未滿 110 公分兒童入場問題：由於心智未熟兒童進入劇場，無法欣賞節目而坐立難安，經常會講話嬉鬧而影響其他的觀眾，因此非兒童節目必須加以限制「未滿 110 公分兒童不准入場」，而一些父母不諳劇場規定帶小孩前來，前台服務人員必需詳加說明，同意其退票並請其家人帶

2 詳見中正文化中心印製之劇場禮儀手冊

回。

（三）觀眾票券遺失或忘記帶票：由於觀眾不小心會發生掉票或忘記帶票情形，如果觀眾遺失票券但可以提出有利的證明（經售票系統查詢有購票票紀錄），可以請其寫切結書，在開演前五分鐘入座，而如果忘記帶票，可以抵押身分證明文件，演出後以票券再換回身分證明文件，如果不是上述的情形，當然劇場 也可堅持入場必需有票的規定，畢竟那是觀眾自己所犯下的錯誤。

五、劇場前台特別事件之處理

由於劇場管理的規定再加上各個服務人員與觀眾之間認知不同，以及不可預期外力因素，就會造成一些特別的事件，以國立中正文化中心為例就曾發生下述事件：

一、酒醉的觀眾：一次國劇演出時，一位觀眾或許因為酒喝多了，只要演員唱一段他一定不斷鼓掌，嚴重影響演出之進行，服務人員將其請出觀眾席，他滿臉不高興大聲吵鬧，最後服務人員與他達成協議，由一位服務人員陪同再次進入觀眾席，如果他還有任何違反劇場規定之行為，則願意無條件離開劇場，鬧場事件才得以結束。

二、神明看戲：當明華園歌仔戲團在國家劇院演出時，彰化的一座廟宇其信徒捧者十數尊的神像前來看戲，而每一位神明都有節目票券，由於服務人員擔心神像坐在觀眾席會帶給觀眾不舒適感，幾經協調將神明安排在樂池內供桌上觀戲，與觀眾有所區隔，才順利圓滿解決。

三、精神病觀眾：雲門舞集在國家劇院演出舞蹈《夢土》時，由於舞台上出現孔雀，而此時一位坐在前排的年輕觀眾突然將身上的花及打火機等物品丟向舞台干擾演出，幸好舞者非常鎮定持續演出，此時前台工作人員立刻將其拉出觀眾席，而前台服務人員想要詢問原因時，他突然狂奔離開劇院。

四、蓄意鬧場觀眾：國內某合唱團於演奏廳演出時，可能因為產生糾紛有人報復，當第一首曲目演出時，觀眾席中忽有鬧鐘鈴聲響起，起初以為是觀眾鬧錶未關，由於聲音持續後來發現是鬧鐘，而且是刻意塞在椅縫之間，前台服務人員尋獲後即立刻關閉。隔二十分鐘後，第二個鬧鐘響起，服務人員雖很快尋獲，但發現該鬧鐘背部被膠帶纏住，無法立刻關閉鬧鈴或拔出電池，於是只好馬上帶出觀眾席，演出繼續進行。

除國立中正文化中心之外的劇場同樣的也會遭遇演出緊急的事件，比較特別應該是謊報劇場內有炸彈事件，台北藝術大學於其劇場辦理暑假劇場研習班成果展演時，卻遭人謊報劇場內有炸彈，於是報警處理，警察趕到現場緊急疏散所有觀眾並封鎖劇場檢查，經過 24 個小時後才重新進入劇場；而台南市立文化中心演藝廳也發生音樂會演出前突然發生停電，緊急備用電力啓動後僅走道有緊急照明之燈光，觀眾席仍一片漆黑。於是前台透過現場值勤義工向觀眾安撫，經配電室人員檢查爲台電瞬間斷電導致變壓器跳脫，處理後10 分鐘恢復演出。

參、導覽服務規劃

一、導覽時間的安排

　　導覽服務考慮遊客的時間及不能與劇場彩排和演出相互有衝突，因此必需安排在白天的時段，以國立中正文化中心而言，導覽服務時間為每週一至每週五下午二時及四時各一梯次，以美國林肯中心而言，其導覽服務時間為每日上午十時至下午五時，以香港文化中心而言，其導覽服務時間為每日的中午十二時三十分及下午的四時，雖然導覽都安排在白天的時段，但與表演團體使用時段仍有衝突，因此充分協商與溝通是必要的，以國立中正文化中心為例，經過協商表演團體通常同意讓參觀者由觀眾席較高的樓層進入參觀，以減少對表演者的干擾，當然最理想的參觀路線能避免干擾演出團體，英國皇家歌劇院的做法最值得參考，就是將參觀的通道以透明玻璃阻隔，如此參觀遊客將不會影響演出團體的排練。至於導覽服務是否需要收費，每個劇場做法也有所不同，香港文化中心對於成人收費十元（約台幣四十元），而小童、學生、殘障人士、老人收費五元（約台幣二十元），而林肯中心則對於成人收費 7.75 元（約台幣二百五十元），學生收費 6.75 元（約台幣二百二十元），小孩 4.5元（約台幣一百五十元），至於中正文化中心過去基於推廣

表演藝術則完全免費，目前則成人收費 150 元，學生則為 120 元，如導覽服務經營成功，對劇場收入有所助益，法國巴黎國家歌劇院導覽每年有五十萬人參觀，導覽的收入高達兩百二十一萬歐元（約台幣七千七百萬）。

二、導覽內容規劃

導覽參觀內容，主要硬體建築為主，以國立中正文化中心為例，參觀者先至簡報室觀賞多媒體簡介影片，該影片內容包含中心興建的目的及功能、各演出場地的介紹、服務項目及內容、重要的演出回顧等，其影片的長度大約二十五分鐘，接著展開實地的參觀，參觀國家音樂廳大廳，介紹壁畫、水晶吊燈、義大利大理石牆面等，再至觀眾席欣賞由荷蘭製造高達四千三百根管子的管風琴，講述音樂廳的音響特色，之後前往有三百六十三座位演出獨奏與室內樂小型演奏廳參觀，再穿過可提供六百一十六部汽車停放的地下停車場，參觀演出實驗劇及小型舞蹈的實驗劇場，最後則參觀有旋轉舞台、側舞台、升降舞台的國家戲劇院舞台及有一千五百二十四個座位的觀眾席，而參觀結束點特別安排在紀念品店，以讓參觀者選購紀念品，全程參觀的時間大約一個半小時。

為講述導覽精采內容，導覽人員必需研讀各項資訊，包含組織、業務運作、節目資訊、舞台及建築設備等，當然也要蒐集演出的趣事，讓內容更生動有趣，並且要完成中英文的導覽講稿，以便隨時運用，另外也要涉獵心理學的知識，

俾便觀察參觀者的行為，而適時調整參觀的行程或講演的方式，當然語文的能力也非常重要，因為那是導覽者與參觀者溝通的關鍵，而表演藝術的專業知識更要不斷的累積，因為參觀者會詢問各類的問題，一位導覽人員不僅是劇院形象塑造者，同時也是演出節目票房最佳推銷員，其表現的優劣，對劇院的形象及收入都有極大的影響。劇場導覽依其參觀對象之不同，可有不同的行程安排，以國立中正文化中心為例，為推廣表演藝術特別安排偏遠地區的小朋友至國家音樂廳欣賞音樂會，為使小朋友了解劇場禮儀及音樂會演出的各項專業知識，特別在演出前邀請小朋友的老師至兩廳院參觀導覽及座談，以便透過老師在課堂上的教育傳達給小朋友，整個活動包含有多媒體影片欣賞、劇場音樂廳參觀、管風琴的介紹及演奏、劇場禮儀介紹、樂曲解說、綜合座談等行程；而參觀對象是劇場或建築等科系學生或專業人士時，則參觀重點放在舞台及建築設備上，因此除觀賞多媒體簡介影片，參觀行程有空調機房、中央控制室、水電設備、弱電設備、建築音響、舞台設備、音響設備、燈光設備等，而有關各設備的解說則交由專業的技術人員，以滿足參觀人員的專業需求，導覽人員可視參觀的對象，適時調整參觀的項目及內容。因應導覽服務的業務發展，劇場宣傳簡介的編輯及印製、多媒體影片的製作、精緻價廉紀念品設計訂製都是重要的工作，在宣傳簡介方面可依前來參觀對象的不同而有不同的簡介，以國立中正文化中心為例，一般的遊客只贈送宣傳的摺頁簡介，並分中英文版本，而其內容著重於服務的項目

及內容，包含有服務台諮詢、導覽、售票、前台、殘障人士、節目資訊、兩廳院之友會員制、表演藝術圖書室、禮品供應、餐飲、停車場、場地外租等各項服務的介紹，並以圖文並茂的方式呈現，至於貴賓則再多贈送精美的冊狀簡介，而其內容則包含簡史、國家戲劇院及音樂廳內外景觀、國家戲劇院及音樂廳節目匯粹、行政組織簡介、座位圖、中正紀念公園配置圖、區域地圖等，以中英文對照及精美的圖片方式編輯，讓貴賓對於劇場的營運概況及成果有所了解，至於殘障人士則贈送殘障人士服務手冊，其內容對於殘障服務的設施及特別服務項目及內容都有詳盡的介紹，兒童則贈劇場禮儀手冊，其內容以宣導劇場禮儀為主，小朋友不但可達到學習效果，同時也可作為繪畫本使用。而在多媒體簡介製作方面，由於內容包含劇場及音樂廳軟硬體的介紹，因此必需拍攝演出節目及建築設備之幻燈片及影片，在建築及設備方面固然可一次拍攝完畢，但在演出節目及活動方面，則必需長期的拍攝，並定期更換幻燈片及影片的內容，讓簡介保持最新的資訊，觀眾在實地參觀前就可清楚了解劇院及音樂廳運作概況。至於紀念品的設計訂製，就必須考慮贈送的對象，以國立中正文化中心曾經設計製作的紀念品，在兒童方面有音符造型的鉛筆及小尺、播放音樂的紀念牌，在成人方面則有領帶夾、紀念徽章、鑰匙圈、紀念筆等，贈品雖然低廉，但所建立的情誼及美好的形象，會使參觀者成為兩廳院的好朋友。

肆、紀念品服務規劃

一、紀念品店商品安排

　　紀念品店與遊客及觀眾有密切關係，各劇場都很重視紀念品店，因為是劇場重要的財源，以美國林肯中心而言，有三處紀念品店，第一個位於歌劇院的地下一樓參觀導覽售票及集合處，其面積廣闊約有百坪，再加上人潮匯集，販售紀念品種類繁多，主要分為錄影（音）帶區、影碟區、提帶茶杯等小用品區、兒童玩具區等琳瑯滿目，第二個位於歌劇院的一樓售票處旁，其面積僅有地下樓紀念品店的一半，因此種類及數量就減少許多，第三個位於音樂廳售票處前，僅用數個玻璃櫃展示具代表性的紀念品，而其營業的時間僅為音樂廳有演出的時段；在澳洲的雪梨歌劇院有兩個紀念品店，一個位於地面層，販售澳洲原住民的紀念品，如提袋、木雕等，另一個位於一樓服務台旁，販售有雪梨歌劇院圖案的各式帽子、T 恤等琳瑯滿目；再就英國的 PALACE 劇院來說，該劇院專門演出音樂劇《悲慘世界》，其劇院的紀念品店非常狹小，因此紀念品也僅侷限於與演出相關的海報、茶杯、T 恤、錄音帶、CD 而已；而就國立中正文化中心而言，國家音樂廳地面層有一處紀念品店，店面積約有二十坪，展示品內容相當豐富，有複製畫、手錶、書籍、拼圖、

電話卡、錄影帶等數百種，藉以吸引觀眾至紀念品店購買，因此紀念品店不管面積大小或展品種類多寡，最重要仍為提供給觀眾的服務及帶給劇場的收入。

除了紀念品店外，許多劇場還經營書店及樂器店，在英國的南岸藝術中心及日本的東急文化村，都有表演藝術書籍的專賣店，在韓國漢城藝術中心則設有樂器店販售樂器，而中正文化中心則設有誠品書店，以出售表演藝術的書籍及視聽資料為主，另有貝克父子提琴店販售及修理提琴，而這些措施不但增加服務的內容，並且也為劇場增加更多的的收入。

二、紀念品的行銷

紀念品店的收入，主要來自遊客及觀眾的購買，因此如何匯集人氣？如何刺激其購買慾？為經營紀念品店是否成功的重要關鍵，就匯集人氣而言，將導覽參觀劇場的集合及解散點安排在紀念品店，必然會吸引遊客在等待的時間選購紀念品，同時在導覽過程中，導覽人員也可介紹一些特別的紀念品，以刺激遊客的購買慾，至於在觀眾的部份，紀念品店的位置必需盡量設於觀眾必經之處，以吸引觀眾購買，當然再配合一些促銷的手段，就更可以提高營運績效，例如：

一、週年慶的特惠活動：利用劇場週年慶的半個月或一個月時間將所有的紀念品予以折扣優惠。

二、購買紀念品送紀念品活動：製作一些精美價廉之小紀念品，如 CD 盒、紀念手錶等，提供給購買紀念品一定金

額以上之觀眾或遊客，以刺激其購買慾。

　　三、購買節目票券送紀念品店優惠券：結合其他服務項目如售票、餐飲相互優惠宣傳，將有助於整體營業額提昇，因此為提高購票觀眾購買紀念品的慾望，在購買票券一定金額以上，就贈送紀念品店之現金抵用券，以刺激其消費。

　　此外紀念品的選擇、紀念品的進貨方式（買斷或寄售）、紀念品的擺設方式都關係著營運的業績，以中正文化中心而言其紀念品來源一部份來自廠商主動提供託售之紀念品，另一部份則為專案小組成員參觀禮品展，或自禮品雜誌取得的資訊，然後進購出售，當然也自行規劃設計紀念品，如兩廳院紀念電話卡、名信片等；至於在紀念品進貨方面，盡量採用寄售方式，以減低積壓資金成本及庫存問題；而在紀念品的陳設方面，漂亮的展示櫥櫃與明亮的照明，將更襯托紀念品的高貴價值感，由於國家戲劇院及國家音樂廳各有六個出入口，因此經過位於地面層紀念品店的觀眾並不多，曾經為了吸引觀眾也能購買紀念品，因此在大廳區域也擺設展示櫃，放置精緻具特色之紀念品，並在展示櫃下方以文字註明「如需購買，請洽地面層紀念品店」，以達廣告之效果，而目前已在大廳設置活動販售櫃精選特色紀念品直接販售。

　　人員的素質與態度也是紀念品店成功與否的重要關鍵，服務人員必須要有完整的職前與在職訓練，不但能表現出親切熱誠的服務態度，也要對紀念品的專業知識有所了解，當然也要吸取表演藝術各項資訊，畢竟紀念品店不只是販售紀念品而已，事實上它展現了劇場的形象，更積極推廣表演藝

術，其功能是多元化。

伍、展覽服務規劃

　　劇場有開闊的空間，將可利用作爲展覽的場所或是利用原規劃有藝廊的空間增加劇場服務功能，如日本東急文化村其劇場內就有展覽畫廊、英國芭比肯中心也規劃有展覽藝廊、香港文化中心售票處及紀念品店旁有開闊空間、雪梨歌劇院也有畫廊等，這些均被利用爲展覽場所，至於展覽的內容則依各劇場經營管理的政策而有所不同，一般說來仍以表演藝術爲主，例如國立中正文化中心文化藝廊的常設展則展出演出過的劇照及兩廳院的建築重要的文物，至於在國家戲劇院大廳配合歌劇的演出曾展出演出歌劇的佈景設計圖、模型及人物造型服裝的展覽，當然爲了收入像德國法茲堡劇院則成爲商展之場地，展售樂器及科技商品等，雪梨歌劇院則展出繪畫比賽的優等作品，不論這些展覽是否與演出相關，都會吸引參觀之觀衆來到劇場，因此對於劇場票券及紀念品的銷售或許有所助益。

　　劇場除展示空間外，內部牆面或一些合適空間均可利用作爲展示的場所，以國立中正文化中心爲例，在國家音樂廳一樓大廳則有濕壁畫及曾展出世界著名雕塑家阿曼「音樂的力量」雕塑、二、三樓通道分別有潑墨山水畫及水彩畫，另外在部份的通道則有二十二件的音樂文物雕塑品，而在國家

戲劇院的一樓大廳則有創作的國畫，在德國的紐倫堡歌劇院同樣可見在通道中有雕塑品，而在觀眾休息區則安排有歌劇服裝展示，在日本新國立劇場大廳同樣也可見歌劇服裝的展示，較為特別的為美國卡內基音樂廳，在其通道牆壁全部掛上曾經在音樂廳演出過的音樂家的照片，這些藝術品的展示一方面美化了劇場的空間，另一方面則提供觀眾於休息時欣賞這些藝術品。

　　劇場的展覽場所也可外租，然必需訂定相關管理規定，例如展覽內容是否需與文化藝術有關，場地開放時間方面是否需配合劇場營運的時間，收費標準又是如何，展覽場地之設備、加裝器材如何使用管理等事項，其目的讓租用單位對展覽工作的各項細節有所依循，以確保展覽場所正常營運。

　　劇場配合節目演出再與演出團體自行或合作策劃與演出相關的展覽，對於演出的宣傳和對觀眾教育推廣的工作有所助益，以國立中正文化中心為例，曾策劃製作《歌仔戲之演出專題節目》，為讓觀眾更進一步了解歌仔戲發展的源流，因此透過宜蘭文化中心戲劇館及彰化新和興歌仔戲團的協助，借得許多珍貴歌仔戲文物資料展出，使整個活動的成果非常豐富；也曾策劃製作「認識偶戲」活動，在戲劇院迴廊展示，一方面邀請皮影戲、布袋戲、傀儡戲團體演出，同時也請演出團體展示偶的製作過程，及各類型的偶的特色，深受許多小朋友及家長的喜愛；而在邀請遼寧歌劇院演出歌劇《蒼原》，由於故事是發生在蒙古，因此展示蒙古包及表演蒙古舞蹈，讓活動更有文化特色；當然搭配節目的展覽也可

以做的更有學術性，兩廳院曾經舉辦《爵士音樂圖書影音展》，將圖書館所有有關爵士音樂圖書、視聽資料在文化藝廊展示，觀眾不但觀看《爵士音樂節》的演出節目，更可藉靠學術資料的研究，獲得豐富的知識。

　　由於電腦的發展及運用，一些展覽已可透過網際網路或是光碟來瀏覽，因此展覽的服務效能得以延伸，讓無法到現場的觀眾也可感受展覽的成果，以國立中正文化中心為例，發行十週年慶紀念專刊光碟片並將此資訊放入網站，觀眾可直接在網站或光碟片瀏覽兩廳院建築及設備等相關的資訊，藉以增加推廣教育成果。劇場展覽服務不但美化了劇場的空間，同時也帶動紀念品及票券的銷售，而最重要的是配合推動劇場教育的工作，培養更多喜愛表演藝術的觀眾，讓劇場更有生命力。

陸、結　語

　　服務工作有其互動性，服務人員都期待給每一位觀眾最好的服務，讓其留下美好的回憶，相對的觀眾也應配合劇場的相關規定，畢竟劇場是一個整體，演員、觀眾、及工作人員需共同創造一個美好的演出環境。劇場提供諮詢、餐飲、停車、驗票、領位、播音、寄物、節目單及演出相關紀念品販售等各項服務讓觀眾留下一個美好的經驗，其工作的過程自然必須依照劇場規範的流程非常仔細精準的執行，而服務

人員的訓練工作更不可或缺，因爲那是提升服務水準的重要關鍵，也是劇院展現美好形象必經歷程，爲了達到服務盡善盡美的目標，顧客服務工作必須持續努力的方向計有：

一、提供豐富的資訊：無論節目資訊或服務資訊都必須透過最便捷的方式如網路、節目表、宣傳摺頁等讓顧客了解，如此才能節省顧客時間，同時劇場也能節省詢問及回答的人力。

二、服務人員的持續訓練：爲了維持服務品質新進服務人員當然應該加強各種服務的訓練，而舊有的服務人員也應持續吸收表演藝術的專業知識，讓來到劇場的顧客感受服務人員的專業與敬業。

三、加強對顧客宣導：在前台服務的部分，必須要有遵守劇場禮儀的觀衆才會有良好欣賞環境，因此透過各種教育方式持續對觀衆宣導，才可避免服務人員與觀衆之間的糾紛。

四、設施的改善及調整：顧客使用劇場各項設施如有不足或缺失必須進行改善，如女性廁所不足、服務櫃台過高等問題，才能滿足顧客的需求。

五、傾聽服務對象的心聲：不論透過任何形式，如問卷調查、座談、訪談、建議表、研討會等，積極蒐集服務對象對劇院經營管理之意見，然後能迅速回應及改善。

六、動腦激發服務創意：不斷的創新才是在激烈競爭中生存不二法則，因此劇場服務部門的人員，都必需竭盡心智腦力激盪，想出新的服務項目及內容，才能吸引更多的顧客來到劇場。

劇場票務管理研究

壹、序　言

　　在約翰皮克 JOHN PICK 所著之《藝術管理與劇場管理》
《ART ADMINSTRATION & THEATRE ADMINSTRATION》
書中提及劇院的座位很像飛機的座位，就像飛機起飛一樣，
只要戲一開場，空座位也就一文不值了。[1]而劇場主要的收
入來源就是票房，因此如何維持高的售票率對劇場經營管理
而言就非常重要，當然節目內容及水準和宣傳是否成功有密
切的關係，但售票的系統、售票方式、售票的策略卻更為重
要，因為藉靠售票資訊可以找出主要行銷的觀眾、分析各種
售票的數據，擬定最佳售票策略，長期經營這些支持劇院的
觀眾，為觀眾及劇場帶來最大的利益。

1 JOHN PICK《ART ADMINSTRATION & THEATRE ADMINSTRATION》
　約翰皮克《藝術管理與劇場管理》甄悅譯中國戲劇出版社，1988 年，
　頁 277。

貳、劇場票務售票方式

　　觀眾從演出資訊中選擇要觀賞節目時，購票的需求隨之發生，如何讓觀眾非常迅速方便購票，就是劇場票務服務積極追求的目標，而一般劇場演出節目售票之方式計有：

　　一、演出地點售票：由於觀眾都會至演出地點欣賞節目，因此不論在當日場次或預售場次售票之數量都相當的多，以國立中正文化中心為例，每月售票總張數約有百分之五十都是在兩廳院票口售出，事實上大部分的劇場都在入口處設有售票點，如香港文化中心、英國皇家歌劇院、英國國家戲劇院等。

　　二、分銷點售票：藉靠電腦聯線可以在城市的各區設立售票點，觀眾就不需要奔波至演出地點購票，節省金錢及時間，以國立中正文化中心為例，在臺灣地區有二百個分銷點，計有金石堂文化廣場、新學友書局、宇音樂器行等，目前仍陸續增加新的分銷點；以香港為例，其城市電腦售票網亦設有許多分銷點，如香港大會堂、香港文化中心、沙田大會堂等，方便觀眾購票；而一些觀光客較多的城市如紐約、布拉格等，其旅館都有代售演出節目票券。

　　三、會員網路預約售票：會員藉靠網路服務，預約要欣賞之節目場次，演出前直接至票口取票非常方便，或是將票券掛號郵寄至觀眾家中，但是此種購票方式必需先加入會員

並且要有信用卡，以國立中正文化中心為例，加入會員都可用此方式購票。

四、傳真售票：觀眾只要填寫售票表格，勾選演出的日期、時間、節目名稱、票價價格、數量，並且填寫信用卡的相關資料，直接傳真劇場的票房部門或售票公司，票券就可經由郵遞的方式收到，惟此種方式購票通常都要加收手續費，如美國的林肯中心就有提供此項的購票服務。

五、直銷售票：藉靠主辦與該節目有關講座或戶外演出宣傳活動，在活動現場就進行售票的服務，或是拜訪公司行號或社團直銷販售團體的票券，而在捷克的布拉格更可見到表演團體雇用專人在街頭兜售票券，更是非常特殊。

六、電話購票：觀眾直接撥打劇場售票服務專線，然後告知購票資訊，售票員輸入信用卡相關資料確認無誤後，以郵寄或保留售票窗口方式讓觀眾取票。隨著科技的進步售票的方式必然是更為便利及迅速，劇場必須適時掌握發展的趨勢，更新售票的設備、方式，讓觀眾更能輕鬆購票，相對的對票房的提升絕對有所助益。

參、劇場票務管理的模式

劇場如果只是單純的出租場地，或許更本不需要設置售票的系統及人員，只要提供場地給演出團體或售票公司處理票務的工作，如台北市的國父紀念館、城市舞台等劇場都採

用此種模式，但是劇場如果自己也策劃節目演出，同時也出租演出場地，則票務管理也相對複雜，以國立中正文化中心為例，就有三種不同類別之售票服務：

一、中心主辦節目售票服務：中心邀請國內外表演團體至兩廳院演出，觀眾透過月節目簡介及報紙等媒體藝文資訊，選擇想要觀賞之節目，然後至兩廳院票口或其他售票分銷點購票，或是成為兩廳院之友的會員，即可利用網路訂票。

二、外租節目代售票券服務：由於劇院音樂廳演出場地提供經紀公司表演團體租用，節目主辦單位都會要求配合其售票之服務，一種方式為主辦單位委託中心代售，告知出售票券價格及各級票券的張數及位置，中心工作人員將其輸入電腦，就可在兩廳院及其它分銷點同時展開售票，不論對兩廳院及主辦單位而言都非常便利。

三、接受委託代售其他售票系統售票服務：由於其他售票系統如年代公司代售表演藝術演出票券，因此許多經紀公司及表演團體委託他們代售，因此年代公司也在兩廳院設立售票點，以方便民眾購票，而兩廳院也向年代公司抽取售票佣金。

由於發展電腦售票系統需要投入許多經費及人力，對於劇場是很大的負擔，好處是能夠擁有購票觀眾的各項資訊，分類分析可作為行銷最佳的的工具，同時代售演出票券也能為劇場帶來佣金的收入，因此劇場必須衡量各項優缺點，決定劇場票務管理的模式，以國立中正文化中心為例，基於服

務觀眾立場，在七十六年成立之初就開始發展電腦售票，完成國內首次表演藝術電腦售票系統的建置，陸續才有年代公司、宏碁公司開發電腦售票系統，由於因應國內表演藝術環境的發展，中正文化中心與宏碁公司在九十二年進行合作，中心放棄原有開發的電腦售票系統採用宏碁公司的電腦系統，採取支付售票佣金方式給宏碁公司，藉以減少電腦硬體及維護的支出。

肆、劇場票務管理的票種運用

售票因為對象的不同及售票策略的運用，會產生各式的票種，票種運用得當不但增加票房的收入同時也會塑造劇場良好的形象，一般說來有下述幾種票種：

一、身分優惠票：根據政府的福利政策，一些特殊對象會有特別的優惠，以兩廳院為例，中心主辦的節目老人、殘障、軍警、學生、榮民都有優惠，學生、軍警、榮民票券都九折優待，老人票、殘障票、殘障陪同票五折優待，須憑證件及票券入場。

二、行銷優惠票：為了提升票房增加收入，藉靠行銷策略推出各類優惠票以吸引觀眾購票：

（一）限時優惠票：實施限時優惠票，主要考量預售票之成績不理想，而且高價位之票券售出數量很少時，可利用文宣及媒體宣佈該節目於演出前一個半小時，各級票價均以

五折出售，藉以刺激觀眾之購買意願，但限時優惠票不宜常常實施，因為將造成觀眾只買限時優惠票的期待心理，對於整體票房收入將產生重大影響。

（二）**直銷優惠票**：為提升預售票之成績，對於愛好表演藝術之機構及團體推銷票券，凡購買一定張數以後就給予優惠，由於低價位票券容易售出，因此直銷優惠票可只針對高價位之票券，以國立中正文化中心為例，凡一次購買同一場次節目最高三級之票券合計五十張以上者，以直銷票券方式辦理，其折扣優待情形如下：

1.購買同項節目最高三級票券五十張以上一百張以下，享九五折優待。

2.購買同項節目最高三級票券一百張以上兩百五十張以下者，享九折優待。

3.購買同項節目最高三級票券兩百五十張以上五百張以下者，享八五折優待。

4.凡購買同項節目最高三級票券五百張以上者，可享八折優待。

（三）**校園促銷優惠票**：為鼓勵學生參與表演藝術，並培養未來之觀眾群，可以針對特定節目，對各級學生進行校園促銷活動，以國立中正文化中心為例，購買校園促銷票二十張以上五十張以下，可享七折；五十張以上一百張以下，可享六折；一百張以上者，可享五折。由於此種優惠票對票房收入影響很大，應選擇特定節目實施。

（四）**套票優惠票**：如果規劃之節目有關連性，或者規

劃節目中有非常熱門之節目，也有較冷門之節目時，使用套票方式出售，將可提升售票率，兩三個節目為一組之套票，並給予票價折扣優惠，對觀眾而言是會有吸引力。

（五）**團體優惠票**：許多機構團體常購買票券邀約客戶或贈送員工，因此針對此大量購票之團體，也可考慮給予折扣優待。

伍、劇場票務管理的規定

票券售出後，會因為節目取銷、觀眾有事無法欣賞、忘帶證件等各種原因而必需有退票、換票、補票等售後服務，因此必須有所規範：

一、退票：如果是因為觀眾之個人原因必需退票時，必需給予限制條件，以國立中正文化中心為例，辦理退票一律加扣所退票券之一成票價作為手續費，優待票須以原價計算，且必需於演出之前一日辦理；如果是因為不可抗力或不可歸責雙方之因素，則原價辦理退票，並且退票之時間，可延長在兩週內辦理。

二、換票：觀眾會因為個人之原因希望更換更好之座位或者更換同一節目其他的場次，而有換票的需求，基於換票所產生的手續費用應由觀眾負擔，以國立中正文化中心為例，換票手續費為臺幣二十元。

三、補票：入場時未持證件或不符優待資格，除補足差

額更收二十元手續費。

　　史蒂芬郎格利 STEPHEN LANGLEY 著之《美國劇場管理》一書中，提及票房是劇場的錢袋，也是塑造劇場形象的重要地方，所以在經營管理上必需是安全的、有效率的、服務親切的，因而在外觀設計上不要過分的封閉，阻礙售票員和顧客之間的溝通，造成懷疑與不信任，這種不愉快的感覺往往對票房收入有影響，所以如能採用銀行的櫃檯會比較好，但也有人會說這樣不太安全，不過有一句話回答這個問題非常適切「強盜不會因為設有鋼條的窗口而中止，但顧客卻會因此而不來」。[2]

　　因此觀眾至劇場購票必需有許多配合性之服務措施，才能提高觀眾對服務的滿意程度，其配合措施如下：

　　一、規劃排隊線：觀眾至劇場時間通常集中在開演前半小時，為維持良好購票秩序，在票口規劃排隊線，避免產生混亂場面，如果為熱門之節目，更必需請警衛協助維持秩序。

　　二、分配售票窗口：觀眾至劇場購票，有些人是要買預售票，有些人是要買當日場次，通常在開演前購買當日場次人為多，並且都趕時間，因此要安排當日售票專用窗口，以提升售票速度。

　　三、安排售票諮詢服務人員：觀眾至票口就有服務人員在售票窗口外，主動服務，告知排隊的窗口及提供售票訊息

2 STEPHEN LANGLEY, THEATER MANGEMENT IN AMERICA PUBLISHED BY DRAMA BOOK SPECIALIST P.229

咨詢，讓觀眾感受禮遇及關懷。

　　四、擺設老花眼鏡：年老的觀眾想要取得購票訊息，觀看文宣資料時，如果忘記帶老花眼鏡就非常不便，因此主動擺設眼鏡，會給老年觀眾一種溫馨感。

　　五、呈現售票狀況資訊：觀眾會關切自己所要購買之場次是否售完？同時也會關切是否有理想的座位？因此藉靠電腦設備或人工公告的方式呈現售票狀況資訊，將有助於觀眾選擇及節省售票人員解答之時間，對售票速度提升有所幫助。

　　六、複誦收取金額及找還金額：售票人員與觀眾最容易引起糾紛的是金錢收取及找還的問題，因為在詢問及答覆的過程中，觀眾或售票人員可能會忘記給付或收取的金額，因而引發爭執，因此售票人員在收取金錢時能以口頭複誦金額，對觀眾及售票人員都有提醒的作用。

　　七、確認票券的相關資訊：提醒觀眾在取得票券，必需確認演出時間、演出地點、票價、排號等相關資訊，避免因口誤或打錯票券而造成糾紛。

　　八、提供正確服務資訊：售票人員一定要提供正確的資訊給觀眾，不然入場時很容易與驗票人員發生糾紛，例如非兒童節目，年齡未滿七歲或身高未滿一百一十公分不得入場，而如果這項訊息沒有傳達給購票觀眾，父母親將小孩帶到劇場而無法進入時，將造成觀眾之不便；另外如一人一票之規定，如果父母親未給小孩購票，而又遇上熱門節目，票券全部銷售完畢時，此時父母親又無法為小孩補票，將產生

極大的困擾，由此可見正確服務資訊的重要性。

售票票房的管理非常重要，因爲票房是劇院收入命脈所在，因此嚴密管理是必需的，首先是人員進出的管理，由於票房有現金及票券，如果非相關人員進入，容易造成金錢及票券遺失的情形，因此人員的進出必需登記管制，另外售票人員對每日售票金額，包含現金及記帳票券都有完整的報表，同時對於空白及作廢的票券也要嚴格管理，以防止弊端發生。在史蒂芬郎格利 STEPHEN LANGLEY 所著之《美國劇場管理》一書中，提及票務人員必需遵守的規定有：

（一）不要無故離開票房。

（二）不允許尚未付錢的票拿離票房。

（三）除非是約定的人，否則任何人不得進入票房。

（四）不要在票房以外做票房的事。

（五）不可與無關的人談及票務的事。

（六）不要讓顧客看到票務資料。

（七）不要將食物帶進票房。

（八）沒有主管的許可，不可隨意送別人票。

（九）不能以私人名義答應顧客任何事。

（十）不能用票房電話專線與別人長談或處理私人事務。

（十一）對於任何政策或不懂的事務要立刻詢問。

（十二）當發生搶劫時，立刻交出手中所有的錢。[3]

3 STEPHEN LANGLEY, THEATER MANGEMENT IN AMERICA PUBLISHED BY DRAMA BOOK SPECIALIST P.293

　　由於票券視同劇院與觀眾之間的合約，因此票券的設計及印製必需考慮下列因素：

　　一、票券的正面必需詳列節目名稱、演出地點、演出時間、座位排號、票價、演出團體、主辦單位等資訊，同時為方便票券管理，每一張票券都有流水號。

　　二、票券的背面則印出劇場相關規定，讓觀眾清楚了解，以國立中正文化中心印製的票券為例，其票背的資訊有：

　　（一）請衣著整齊，每人一票，憑票入場。

　　（二）除標有親子節目符號節目外，年齡未滿七歲兒童請勿入場。

　　（三）票券發生遺失、毀損等情形，均不得入場，中心亦無法提供補救措施。

　　（四）如有干擾演出秩序之行為，本中心得請其離場或由監護人帶領離場。

　　（五）憑當日在本中心演出節目之票根在本中心地下停車場停車一次得享優待。

　　（六）持優待票者，請憑票及證件入場，未持證件者，應補差額並加繳手續費二十元。

　　（七）本中心保留節目內容變更的權利；倘變動過大，或因天災等不可抗力或規則之因素取消，退票事宜依本中心臨時公告處理。

　　（八）演出當日恕不受理退換票。持信用卡購票者，必需由購票本人持卡及原簽帳單前來辦理。退票一律加扣所退

票券之一成原價爲手續費，換票限換購同一節目，每張需加手續費二十元。

　　依據李察史耐德 RICHARD SCHNEIDER 及瑪麗福特 MARY JO FORD 合著的《劇場管理手冊》中提及票背應包含的資訊有：

　　（一）不可換票。

　　（二）不可退費。

　　（三）藝術家及節目內容有變動的權利。

　　（四）遲到者必須接受服務人員安排的座位。

　　（五）嚴禁攝影及錄音。

　　（六）購買來源不明票券，劇場有保留其入場的權利。[4]

陸、劇場公關票運用管理

　　依政府稅捐處規定每一場演出節目都可以從可售座位中安排百分之五作爲工作席，這些票券一部份提供演出團體工作使用，一部份則交由劇場前臺服務人員使用，其餘之票券則可作爲公關使用，對於劇院整體的運作有所助益，公關的對象雖然很多，但可以依對劇場之重要性分別邀請，必需運用最少票券達到最大的公關效果，同時處理公關票也必需注意一些小的細節，以免造成貴賓抱怨，未蒙其利反受其害，

4 RICHARD SCHNEIDER & MARY JO FORD, THEATER MANGEMENT HANDBOOK PUBLISHED BY BETTERARY BOOKS P.75

下面分別敘述公關票券處理流程：

一、公關對象事先徵詢：為避免公關票券送出貴賓卻不來，因此必需事先徵詢，一種方式以書面徵詢，一種方式以電話徵詢，而徵詢的時間以兩週前為宜，太早可能因為貴賓會有其他重要行程臨時加入而不來，太晚可能貴賓行程已排定而不易邀約，徵詢完畢則立刻整理名單。

二、依身份地位、年齡、業務關係等因素排定座位表：座位如果安排不當反而會造成反效果，由於中國人非常愛面子，如果有晚輩坐在長輩之前，則這位長輩可能會心生計較，如此不但不能產生公關效果，反而得罪這位長輩，因此安排座位時必需考慮諸多因素。

三、一週前發送票券：座位排定後開始寄送票券，而寄送票券最好能附上通知，如未能前來能夠將票券退還，以避免因轉送不適當人員，反而造成其它貴賓之不滿。

四、重要貴賓蒞臨之應變處理：許多重要之貴賓常常因為繁忙，決定欣賞時間較晚，而重要貴賓又必需安排前排中間之座位，因此每一節目必需留下些許票券，以備不時之需，首先根據排定的座位表重新安排座位，接著派專人道歉並更換票券，如果未能及時聯絡上，更必需安排服務人員在現場處理以求週延。

貴賓至劇場欣賞節目，必需考慮從其抵達到離開所有的接待細節，如此才能讓貴賓有禮遇，達到賓主盡歡，下面分述配合公關票處理之其他措施服務：

一、免費停車票提供：如果劇場有附設的停車場，而停

車場又有收費時，就可贈送免費停車票以示禮遇，而如果是重要貴賓，更必需在入口門廳前安排停車位，公關人員及劇場負責人親自至門口迎接，以示恭敬。

二、提供節目單：貴賓抵達座位後，如果能立刻送上一本節目單，讓其在演出前閱讀了解內容，是會讓貴賓感覺非常溫馨。

三、提供茶水服務：如果劇場內有足夠空間，可以規劃一間貴賓室，裡面有沙發及茶水，提供貴賓在開演前及中場休息時使用，會讓貴賓感受體貼的用心。

四、安排參加酒會：基於公關之需要，可以在演出節目結束後安排酒會，以慶祝表演團體演出成功及感謝贊助單位支持，在酒會過程中聯誼將可增加彼此情感，對於爾後劇場工作之推動有所助益。

五、安排與演出人員會面：演出結束後安排重要貴賓與演出人員見面，一方面可以彰顯貴賓的身份與地位及對文化藝術的重視，一方面可以對表演團體的演出人員有鼓勵的作用，如果再安排攝影師留下合影，並請演出團體贈送貴賓簽名的海報，不論貴賓及演出團體對於劇場的細膩安排，一定會讚譽有加。

柒、結　語

票務牽涉的對象相當的繁雜，觀眾、演出團體、經紀公

司、稅捐處、分銷點、票務公司、信用卡公司、電腦公司、公關貴賓、銀行等，進出的金錢相當的龐大，因此服務人員的愛心、耐心、及細心就更爲重要，菲利浦・科特勒在《票房行銷》一書提及，知識豐富售票員可提供演出作曲家、編曲家以及座位區等資訊，有關停車設施、餐廳資訊與事先的節目說明，可進一步加強顧客整體經驗與滿意度。[5]

　　畢竟票房收入是劇場生存的命脈，票務服務的工作一定要做的盡善盡美，因此必須不斷檢討改進，其努力的方向計有：

　　一、運用新的科技：電腦的設備及功能不斷的推陳出新，售票的方式可以運用科技讓觀眾購票更方便，現在已發展至可以利用手機訂票取票，未來的發展可能進入無票的時代，直接利用悠遊卡或手機就可進場看戲，不用再擔心取票或票券遺失的問題。

　　二、售票資料分析：分析觀眾購票的方式、購票次數、購票的類別、喜愛節目的興趣等，再與行銷人員討論擬定新的售票策略，將有助於再次售票時業績的提升。

　　三、加強售票服務人員訓練：售票服務人員不是單純的收銀人員，必須更了解節目專業知識，及劇場其他推廣性活動的資訊，不但可以主動行銷推薦劇場節目票券，其他如紀念品、雜誌等其他產品也可介紹，藉以增加劇場更多收入。

[5]高登第譯 PHILP KOTLER 菲利浦・科特勒著《票房行銷》遠流出版社，1998 年 10 月，P.293

劇場演出緊急事件之處理研究

壹、序　言

　　劇場如果沒有好的危機管理，就像抱著一顆炸彈，隨時會產生危險，由於劇場聚集許多觀眾、演出人員、工作人員，人數高達一兩千人，如果發生火災等大型意外事故，死傷情形必然嚴重，而發生停電等小型意外事故，也必然會中止演出，造成觀眾及演出者的遺憾，甚至必須處理賠償問題，因此劇場有責任及義務提供一個安全的環境給觀眾及演出團體，爲了達到此一最高安全的目標，充分的準備就非常重要，在英國甚至訂定劇院法，劇場必需落實核對安全清單包含：

　　（一）公眾很有可能所使用的初級照明設備，所有的區域、走廊、樓梯等處，提供照明安全標準。

　　（二）次級照明設備，在出現主要電力供應停止狀況下疏散觀眾時，提供足夠的光源。

　　（三）訂出值班服務人員的最低數，服務員年齡不要低於十六歲，身上要穿著與眾不同的服裝或者戴有象袖這樣的

標誌。

（四）所有的逃生門都要標記清晰。

（五）所有通道、樓梯等觀眾進出的地方，必需保持暢通。

（六）所有樓梯台階的邊緣都要用油漆或其他的手段弄的醒目。

（七）座位間的通道不要窄於 1.1 公尺。

（八）座間走道不要小於 30 公分。

（九）座位一般固定在地板上，把它們連在一起組成固定座位也可以。

（十）規定站票觀眾的數目和位置。

（十一）由消防機構推薦的消防用具的類型、數目和存放，要便於操作和隨時使用。

（十二）所有的工作人員必需能操作消防器材。[1]

的確我們見到埃及劇院大火，造成 32 死 37 傷事件，主要因為演員手上的蠟燭燒到布幕所引起，火勢迅速蔓延，加上佈景多是易燃物，帶來大量濃煙，據信許多死者在混亂過程中被踩死。[2]

而台北國軍文藝活動中心也曾發生火災，所幸起火時間恰好在下午四、五時，剛好彩排結束，工作人員及表演者都

1 JOHN PICK《ART ADMINSTRATION&THEATRE ADMINSTRATION》約翰皮克《藝術管理與劇場管理》甄悅譯中國戲劇出版社，1988年，頁 387.388。
2 新聞引自民國九十四年九月七日中國時報第八版。

出去吃飯，而所有觀眾都未進場，所有場地及佈景道具都付之一炬，卻沒有一個人傷亡。其發生原因為演出燈光與布幕過於靠近，布幕因燈光的熱量而被點燃，而火災發生時適值晚餐時間，工作人員又不在現場救火，以致大火一發不可收拾。[3]

　　劇場演出聚集上千名觀眾，任何意外都可能造成人員死傷或無法演出，因此劇場運作必須有嚴格的規範及設備，同時必須演練可能災害的狀況才能在問題發生時能夠緊急應變，使傷害降到最低，一般說來，劇場危機最常發生就是劇場演出時間，從觀眾踏進劇場到演出節目結束觀眾散場完畢，雖然只有短短兩三個小時，但是由於其表演的特殊性，演出者與觀眾直接互動，其演出無法像電影、電視可以事先製作完成，萬一發生問題無法表演時必然引發一連串的糾紛，因此劇場必須減少緊急事件的發生，縱使發生也能迅速處理，使觀眾或劇場本身所受到衝擊減到最低，由於國立中正文化中心已運作二十年，演出的場次已達一萬五千場，觀眾人數也達一千萬人次以上，因此累積不少緊急事件的處理經驗，下面分別就緊急事件發生原因、處理的過程、事後的檢討等方面加以探討，希望提供給國內外其他劇場作營運管理的參考。

3 郭乃淳《劇場經營與管理》樂韻出版社，1997 年，頁 122。

貳、劇場演出緊急事件發生
原因及處理之探討

　　劇場表演來自藝術家與觀眾親密的互動，因此劇場內不管是藝術家、技術人員、觀眾以及劇場工作人員，和劇場內的設備不管是建築設備或演出設備都可能會影響演出，而來自大自然的力量如地震、颱風等有都可能引發演出的緊急事件，茲就過去中正文化中心發生過的演出緊急事件予以分析：

　　一、來自觀眾：如果觀眾在進入劇場後，其不當的行為可能就會中斷演出的進行。

　　（一）精神病觀眾：雲門舞集在國家劇院演出舞蹈《夢土》時，由於舞台上出現孔雀，而此時一位坐在前排的年輕觀眾突然將身上的花及打火機等物品丟向舞台干擾演出，幸好舞者非常鎮定持續演出，此時前台工作人員立刻將其拉出觀眾席，而前台服務人員想要詢問原因時，他突然狂奔離開劇院。

　　探討：觀眾之精神狀況非劇場服務人員所能掌握，但觀眾席內的服務人員卻必需機警，如果能夠事先觀察到其行為舉止異常則安排服務人員坐在其附近，以便能及時處理，通常將精神病觀眾隔離演出現場，避免其再受刺激是最適當的

做法，對演出者、其他觀眾、及精神病觀眾本身都能兼顧，就此一事件探討，如果精神病人丟的物品擊傷舞者或引發火災，則演出勢必無法進行，其後果就難以處理。

（二）**看戲的神明**：黃香蓮歌仔戲團在國家劇院演出時，邀請彰化廟宇團體來看戲，廟宇工作人員居然帶著神像一起來，而且每一位神像都有票券，劇場服務人員擔心放在座位嚇壞其他的觀眾，因此再三協商，最後在劇院的樂池內擺了一個長桌，所有的神明在長桌上看戲，一方面與觀眾有了區隔，另一方面神明等於在第一排看戲也禮遇了神明。

探討：由於中國戲劇演出多在廟宇，神明看戲原本自然，然因社會型態改變，戲劇演出已成為藝文活動，在專業劇場內演出，自然受到許多條件的束縛，前台服務人員想出在樂池內擺了一個長桌，所有的神明在長桌上看戲的做法有創意也圓滿，否則坐在觀眾席，必然有觀眾抗議，演出是否能順利進行那就是一個未知數。

（三）**撞門的觀眾**：楊麗花歌仔戲在國家劇院演出時，一位住在基隆附近的觀眾，花了 3000 元買了一張票至台北國家劇院看演出。由於堵車，至劇院已經遲到，無法進入觀眾席，因此大罵：「花了 3000 元還不能進去，實在沒道理！」一面罵人，一面硬闖，服務人員拉都拉不住，就是撞門要進，於是服務人員只得請駐警衛阻止，駐警隊長說：「我請你到我辦公室喝咖啡好嗎？」觀眾說：「我才不笨呢!我到你辦公室，你會把我關起來。」於是就在現場僵持到可以入場的時間。

　　探討：觀眾如果懂得劇場禮儀或許就不會做出如此粗暴的行為，因為撞擊門的噪音會影響演出，但是觀眾在非理性行為時，為了大部份觀眾及演出的順利進行，也必須有強制的行為，在劇院前台區動用警衛檔人的確有損服務的形象，因此除非萬不得已儘量還是由前台服務人員處理為宜。

　　二、來自演出團體或藝術家：如果演出團體因為佈景技術或演出者生病等問題都會影響演出。

　　（一）佈景火災：國家交響樂團在國家劇院演出《火鳥》時，演出中演出特效施放煙火，突然發生煙火點燃 C12 桿懸吊的樹葉軟景（麻布製作的軟景），軟景發生燃燒，舞台監督立刻指示下大幕，並將 C12 桿立刻降下，四支滅火器同時噴射，火苗迅速熄滅，後台技術人員立刻拆除佈景，舞台監督立即向觀眾廣播暫停演出，俟後台重新準備完成，再次廣播繼續演出，暫停演出時間約 10 分鐘。

　　探討：舞台上使用煙火特效本來就要非常小心，會發生火災原因主要是排練時間不足，無法安排搭配煙火特效的總彩排，技術人員因操作不熟練，再加上佈景並無防焰功能，以致引發火災，由於火勢很小迅速撲滅，是非常幸運。

　　因為此一事件中心開會檢討，其中應該努力改善的工作項目包含：

　　1、演出技術部將規劃並錄製舞台上的各種演出緊急狀況廣播帶，如臨時發生狀況時，舞監於落大幕後立即依狀況模式選擇訊息對觀眾席撥放，同時後台舞台監督桌廣播系統將修改變更呼叫廣播模式。

2、後台舞台監督桌廣播系統及樂團指揮台上 Cue Light 及 Intercom 聯絡系統,隨時保持 On Line 狀態。

3、每檔節目於總彩排時,需有全部參與演出之演出人員及協演人員(含樂團)配合演練緊急狀況處理,如有煙火特效時,更應要求配合演練。

4、加強訓練值勤人員專業技術能力及全神貫注工作敬業態度與現場執行反應力,積極投入演練任務。

5、嚴格把關檢測舞台上佈景防焰效果,演出若發生緊急狀況時,通報機制:舞監處理現場事件時,同時聯繫前台及督勤官與相關部門主管。

除此之外也聯想到如果火勢過大時,應該要如何處理?如果火勢過大,工作人員無法撲滅時:舞台監督必須向前後台工作人員發出疏散的指令,舞台監督偕同後台工作人員疏散所有後台的演出人員,並通知警衛小隊長請其聯繫 119,請消防大隊前來滅火,前台服務人員則緊急疏散所有的觀眾,而督勤官在接獲火警訊息後,必須迅速通知中心總監、副總監。火勢經消防隊撲滅,造成設備、人員、財產損失時,督勤官更須指揮各相關部室清查設備、人員、財產損失、及失火原因情形並迅速通知總監、副總監及新聞發言人。

(二)燈具電線火災:金馬獎租用國家劇院舉辦頒獎典禮,由於燈光設計之需求複雜,劇院燈具不足,於是主辦單位特別另請燈光廠商架設燈具,由於燈具線路不良,在演出中引發短路著火,幸好及時用滅火器撲滅沒有影響演出。

探討：劇場的設備有時會無法滿足演出團體的需求，因此會有添加設備的情形發生，但劇院本身必須要做查核程序，如此才能確保劇場本身安全，如果劇院技術人員有做好線路檢查，此場小火災也不會發生。

（三）演出者生病：某位鋼琴家在演奏廳演出時，上半場結束後，身體感到不適，嚴重耳鳴雙手顫抖不已，無法繼續演出，演出者決定回家休息，前台服務人員至舞台向觀眾說明情形後，觀眾並無抱怨而離開。

探討：演出者在演出中生病情形非常罕見，但中心都有值班的護士對於演出者或觀眾緊急的情況，都能做第一時間的照護，如果情況嚴重則送往位於中心旁的臺大醫院處理，通常演出者在演出中生病嚴重，觀眾會採包容的態度，並不會有退票或鼓譟的情形。

（四）演出團體與人糾紛：國內某合唱團於演奏廳演出時，可能因為產生糾紛有人報復，當第一首曲目演出時，觀眾席中忽有鬧鐘鈴聲響起，起初以為是觀眾鬧錶未關，由於聲音持續後來發現是鬧鐘，而且是刻意塞在椅縫之間，前台服務人員尋獲後即立刻關閉。隔二十分鐘後，第二個鬧鐘響起，服務人員雖很快尋獲，但發現該鬧鐘背部被膠帶纏住，無法立刻關閉鬧鈴或拔出電池，於是只好馬上帶出觀眾席，演出繼續進行。

探討：除非演出團體事前告知有特定的對象要前來鬧場，否則對於此一事件的預防卻相當困難，過去曾有某劇團的導演告知中心因與某人有金錢糾紛所以可能會前來鬧場，

因此中心預先調度保全人力做必要預防，其餘突發狀況都只能臨場處理，包含曾經發生觀眾在觀眾席大聲痛罵節目主持人事件，處理的方式就是必須儘快隔離鬧事人或鬧事的工具，此外也必須做事後調查的工作，了解事件發生的原因，以避免下次該團體再度演出時，破壞者也會再度出現。

三、來自劇場的設備：劇場不論是建築或演出設備的故障均會影響演出。

（一）燈光控制系統的故障：美國著名之瑪莎葛蘭姆舞團在國家劇院演出，因為燈光電腦控制系統故障，燈光無法正常操作做各種燈光的變化，以致演出節目被迫中斷，經與演出團體協商後決定取消演出，退票給觀眾，並賠償舞團的損失，中心因此至法院控告提供設備的燈光廠商提供不當的產品以致造成損失，經過多年的纏訟，中心勝訴，廠商賠償中心金錢損失。

探討：本事件發生原因在於提供電腦控制系統設備廠商機器問題，因此購買設備時盡量選用有口碑有商譽的廠商，並且要勤於保養及檢查，才不會發生類似的事件。

（二）演出停電：國家音樂廳某樂團演出時，晚九時三十五分因中心電器設備老舊產生突波雜訊而誤動作發生停電，觀眾席漆黑，隨即緊急電力自行啟動，有緊急照明的微弱燈光，樂團指揮鎮定繼續演出，觀眾也未離開，中心工務部人員緊急應變處理於十五分後恢復供電，節目得以順利結束。

探討：劇場演出停電是不可避免，大部份原因都是供電

單位電力公司停電，此部份無法預防，僅能設置緊急發電設備提供逃生的照明，並預先演練停電後的緊急處理措施，至於劇場本身供電設備部份，則必須勤於檢查保養，該汰換的設備使用年限已到，必須儘快更換，因為演出的一切都需要電力，空調、燈光、音響等無電都無法運作，此次演出停電幸好在音樂廳，不需大量電力就可持續演出，如果發生在劇院則勢必停演，後續處理則非常麻煩，幸好此位指揮又鎮定沒有停止演出，不然觀眾慌亂離開觀眾席，又要衍生退票或可能照明不足造成觀眾受傷的問題。

　　四、來自不可抗力因素：來自天災通常是無法預期，而此種災害的影響也會相當大，必須謹慎因應，天災包含颱風、SARS 與地震，前兩者在演出前都已能掌握確切資訊，因此強烈颱風很可能都已取消演出或更換演出檔期，SARS肆虐期間為了觀眾安全，許多演出團體都選擇停演，但願意演出的團體中心則配合相關的措施，進出劇場所有人員包含觀眾、演員、工作人員都必須量體溫，超過 38 度的人員都不能進入，其次加強消毒工作，所有前後台觀眾及演出人員接觸的設備都加以消毒，空調設備亦加強消毒，所有的防治器材，包含耳溫槍、手套、耳套、消毒水、消毒紙巾、口罩都充分準備，以度過 SARS 危機，但唯一無法事先掌握的就是地震。

　　（一）演出中地震：遼寧歌劇院在國家劇院演出歌劇《蒼原》時，因適逢 331 大地震搖晃嚴重，舞台監督緊急宣布停演半小時，觀眾稍作休息，經過各部門檢查，僅小部

分的劇院水晶吊燈掉落大廳地面、及小部份屋瓦落下，相關演出設備並無損害，宣佈演出持續進行，但有少部份觀眾因驚恐不願繼續欣賞，中心則以退票處理。

　　探討：台灣地震頻繁，演出中遇地震不可避免，因此舞台監督必須依據震度大小決定是否停演，而後續的劇場檢查視傷害的程度來決定是否演出，當然也必須想到地震震度更大時，有觀眾及演出人員受傷時，應該如何緊急處理？因此地震緊急應變計畫擬定及演練就更為重要。

　　茲整理上述國立中正文化中心二十年來演出緊急事件之圖表如下：

類別	事件標題	事件簡述
觀　　眾	精神病觀眾	精神病觀眾演出中病發向舞台丟擲物品。
觀　　眾	看戲的神明	神明要在觀眾席看戲。
觀　　眾	撞門的觀眾	遲到觀眾猛撞觀眾席的門。
演出團體	佈景火災	煙火點燃懸吊的樹葉軟景引發火災。
演出團體	燈具火災	燈具線路不良，在演出中引發短路著火。
演出團體	演出者生病	演出者因演出中身體不適無法完成演出。
演出團體	團體與人糾紛	糾紛者在觀眾席置放定時鬧鐘干擾演出。
劇場設備	燈光控制故障	燈光無法正常操作各種燈光的變化致節目被迫中斷。
劇場設備	演出中停電	電器設備老舊產生突波雜訊而誤動作發生停電。
不可抗力	演出中地震	大地震搖晃嚴重引發水晶吊燈及屋瓦掉落。

　　另外一些非於演出期間發生的緊急事件，但也會直接或間接可能影響演出的事件也表列如下：

類別	事件標題	事件簡述
劇場設備	空調機房火災	空調機房因爲鍋爐配電盤過熱而發生火災，因火勢過大消防隊前來滅火，空調設備損壞，節目取消演出。
劇場設備	變電機房火災	變電機房維修，因維修未落實而引發火災，但火勢小迅速撲滅，幸好當日無演出。
劇場設備	緊急發電機房火災	台電停電因而緊急發電機啓動，因啓動時間長，排出熱氣溫度高，引發上方排煙窗著火，消防隊前來滅火，因係午夜期間未對演出影響。
劇場設備	充電器火災	前台服務人員使用通訊器材充電器進行充電，因時間過久溫度過高，置放下方的沙發布面引發火災，火警監控系統發現，因而能迅速滅火。
劇場設備	停車場淹水	颱風豪雨，防水沙包未能有效阻擋，地下室停車場充滿積水，幸緊急抽水得宜，否則位於地下室的空調機房、變電機房、緊急發電機房淹水將嚴重影響運作。
劇場設備	餐廳積水	餐廳使用之製冰機故障，夜間大量水由機器流出造成餐廳積水，幸好下方空調機房未受波及。
觀眾	廁所龍頭未關	演出散場觀眾使用廁所後未關水龍頭，夜間水壓加大，造成水溢出洗手台造成前台區三個樓層積水，雖未影響演出，但對隔音浮式地坪造成損壞。
演出團體	舞台龍頭未關	節目結束拆台，演出團體技術人員未關劇院側舞台水龍頭，造成水溢出工作台地面積水，幸好下一樓層爲劇院出口門廳區，未造成損害。
演出團體	貓道火災	演出團體技術人員調燈時在貓道內吸煙，由於煙蒂未適當處理，燃燒貓道內物品引發火災，幸及時發現未有損害及影響。

演出團體	摔入樂池	演出的人員親戚前來劇院會客由於自行上舞台，燈光那時未開啟，樂池舞台技術人員也未放置警示燈，於是摔入樂池中骨盆碎裂，在台大醫院療傷半年才出院。
演出團體	舞台夾傷	演出結束時拆台，由於演出團體人員未留意舞台升降，腳部遭到夾傷。

　　除國立中正文化中心之外的劇場同樣的也會遭遇演出緊急事件，比較特別應該是謊報劇場內有炸彈事件，台北藝術大學於其劇場辦理暑假劇場研習班成果展演時，卻遭人謊報劇場內有炸彈，於是報警處理，警察趕到現場緊急疏散所有觀眾並封鎖劇場檢查，經過 24 個小時後才重新進入劇場；此外城市舞台的前身台北市社教館某舞團在演出時，因舞台之地燈與舞台沿幕放置過近，過熱溫度引發燃點以致沿幕起火，幸工作人員及時發現以滅火器撲滅；而台南市立文化中心演藝廳也發生音樂會演出前突然發生停電，緊急備用電力啟動後僅走道有緊急照明之燈光，觀眾席仍一片漆黑。於是前台透過現場值勤義工向觀眾安撫，經配電室人員檢查為台電瞬間斷電導致變壓器跳脫，處理後 10 分鐘恢復演出。

參、劇場演出緊急事件的預防

　　劇場演出緊急事件預防就是必須要慎密的檢查，將可能發生設備故障及人為疏失的部分降到最低，在演出設備部分，不論舞台機械、舞台燈光、舞台音響都必需有定期的維護及檢查，尤其重要的是部份的團體都會因演出的需求增加

許多演出設備如特殊燈具、投影機等，這些設備的安全性劇院本身也有責任做檢查；而在建築設備的部分，空調及電力尤其重要，因為沒有正常運作其演出是不可能進行，而國家戲劇院的空調就曾經因下午的火災影響晚上的演出，在民國八十二年二月二十日下午一時，空調機房因為鍋爐配電盤過熱而發生火災，雖然中心的中央監控設備很快偵測到，但因為起火點溫度高，中心工作人員無防火衣，因此雖有滅火器卻無法滅火，失去滅火的先機，經通知消防隊前來滅火，卻因為消防隊不了解地形及設備，滅火的水柱反而造成未著火部份精密設備之損壞，因為戲劇院是密閉的空間，空調無法正常運作就無法演出，因此當晚演出之歌仔戲「陳三五娘」被迫取消並辦理退票。

　　為落實檢查，國立中正文化中心設置督勤制度，希望藉靠周密重複的檢查，以減少危機發生的機會，其督勤制度的內容為：

　　一、日間督勤：由督勤小組召集人就中心各項硬體設備、管理服務進行查核之工作，並拍攝照片做成記錄，以電子郵件的方式，陳核總監、副總監，副本傳送各部門主管，各部門主管就問題進行處理，並於第二天下班前將執行情形回傳督勤小組召集人，彙整後再陳核總監、副總監。

　　二、夜間督勤：由各部門一二級主管組成之督勤小組，於節目演出時輪流執勤，其主要職責為演出前巡視檢查、督導各單位值日人員、緊急災害或臨時狀況發生時，指揮有關單位或人員適時加以處理、長官或重要來賓接待、其他臨時

有關事項。

　　藉由督勤檢查預先發現問題也防止不少危機的發生，例如發現演出人員在後台抽煙（可能引發火災）、演出物品擋住消防廂（萬一火警移出物品需要時間可能影響滅火時機）、進入貓道的門未關（有人誤闖可能發生跌落，台南文化中心曾經發生）等等，畢竟在劇場中些微的疏忽，都可能造成難以挽回的遺憾，有一次大陸某劇團在國家劇院演出，演出的人員親戚前來劇院會客，警衛人員未等演出人員前來帶領其進入，就讓其自行進入，結果她上了舞台，燈光那時未開啓，樂池又降下，舞台技術人員也未放置警示燈，於是她一不小心就摔入樂池中，受傷情形嚴重，骨盆碎裂，在台大醫院療傷半年才出院。事後檢討本事件，警衛安全管理首先發生問題，未守住第一道安全關卡，由於劇院舞台有許多潛在的危險，任由陌生人走上舞台，就是置其危險而不顧，因此必須安排由劇場工作人員引領，如果劇場工作人員未出現，就必須讓訪客等待，其二舞台管理機制也發生問題，舞台或樂池降下時，必須圍住纜繩，同時也需放置警示燈，兩者都未做，悲劇因而發生，由此可見劇院管理一刻都不能鬆懈。

　　在預防人爲疏忽方面，當然教育訓練工作不能少，特別新進人員方面，必須以過去發生慘痛的案例爲教材，提高其危機意識及警覺心，而劇院本身的技術人員也要特別留意演出團體雇用的技術人員，因爲不專業技術人員往往會造成危險，例如某團體在宜蘭傳藝中心演出時，一位技術人員因爲

忽略移除吊桿佈景後，同時必須移除吊桿的重鐵，結果整個人隨吊桿飛起，造成嚴重的傷害。而演出團體雇用的技術人員不認真工作態度也可能對劇場造成危險，國內某劇團在國家劇院公演完畢後連夜拆台，由於工作疏忽未關閉側舞台水槽之水龍頭，而劇院工作人員未做好檢查工作，結果水溢出水槽造成下一樓層的淹水，幸好未造成任何設備損壞，否則很可能會影響下一場的演出。依據楊崑崙先生撰述之《台灣地區劇場工作人員之安全現況與安全促進之研究》論文中特別提及演出技術人員證照制度之建立，技術人員必須接受民間協會的授課以取得結業證書，並再經主管機關證照的考核獲得證照，證照除能提升技術人員專業素質外，同時也可作為劇團或技術公司聘僱技術人員及給薪的依據。[4]如果此一構想能夠實現，相信必然能減少劇場危機之發生。

　　所以要避免演出中遇到緊急事件，一定要做好設備檢查及維護的工作，其次要加強人員的訓練，同時也要留意配合演出團體技術人員的專業能力及工作態度，如此才能降低危險發生的機率。

肆、劇場演出的緊急應變計畫

　　由於危機無法完全避免，因此就緊急事件可能發生情況

4 楊崑崙《台灣地區劇場工作人員之安全現況與安全促進之研究》中國文化學勞工研究所碩士論文，2002 年，頁 96。

擬定緊急應變計畫，並進行演練就有其必要性，如此可以將傷害降到最低，維護觀眾、演出團體、劇場本身最大的權益。

　　在擬定計畫方面，如學術交流基金會出版之《縣市文化中心劇場管理手冊》中，提及颱風的緊急措施計有：

　　（一）檢查所有室外排水溝，確定其暢通無阻。

　　（二）檢修門窗以防損失，以木條或膠布將玻璃覆蓋。

　　（三）將所有盆景移至室內，存放在不阻礙緊急出口安全處。

　　（四）固定所有會被強風吹落或吹破的燈光裝置，特別是吊燈。

　　（五）固定所有雕像、戶外藝術品、腳踏車棚、長條椅等一些可能在強風中四處飛揚的物體。

　　（六）準備手電筒和多餘的燈泡、電池。

　　（七）檢查輕便的手電筒，準備多餘的電池。

　　（八）檢查易燃物如瓦斯桶、油漆或清潔劑。

　　（九）拔下所有不需要的電器插頭。

　　（十）用塑膠片將燈光和音響控制台蓋好，以免屋頂或牆壁漏水。

　　（十一）檢查從地下室抽水用的抽水幫浦。

　　（十二）檢查所有紙張物品、庫存品及儲藏室防水或暴風雨可能造成災害。[5]

5 富臉命、陳錦誠編著《縣市文化中心劇場管理手冊》學術交流基金會出版，頁 48。

　　而在遇到地震時，在學術交流基金會出版之《縣市文化中心劇場管理手冊》中，提及地震緊急措施計有：

　　（一）地震時如果您在後台，必須遠離儲放的斜台、堆積平台，以及載重的懸吊系統。

　　（二）前台工作人員應安撫觀眾，舞台監督應向觀眾說明。

　　（三）帶位員是安定主要力量，所以應事先接受訓練，能對觀眾用鎮靜、平穩的語調安撫觀眾，決不可是驚嚇恐懼的語調，立刻迅速將觀眾疏散。

　　（四）要檢查所有機械設施如懸吊系統、緊急出口、電梯、升降機等是否有龜裂或脫軌現象。

　　（五）檢查建築物是否有漏水，所有燈具固定裝置和吊具都應仔細檢查。[6]

　　除天然災害外，另一項可怕災害就是火災，在學術交流基金會出版之縣市文化中心劇場管理手冊中，提及火災緊急措施計有：

　　舞台監督應迅速而有效執行以下工作：

　　（一）通知前台主任失火，採取疏散觀眾離開建築物措施。

　　（二）停止演出。

　　（三）要工作人員降下防火幕。

　　（四）面對觀眾宣佈火災撤離。

6 富臉命、陳錦誠編著《縣市文化中心劇場管理手冊》學術交流基金會出版，頁 50。

（五）對所有化裝室宣佈撤離建築物，且告知失火位置，以免誤入火區。

（六）幫忙引導台上的演員和工作人員從最近出口到事先指定集合點。

（七）總而言之，救命是刻不容緩的行動，如果火勢蔓延迅速，下令所有後台人員儘速撤離建築物。

前台主任的火災措施：

（一）前台主任通知當地消防隊。

（二）對觀眾宣佈後，前台工作人員協助觀眾從最近的安全出口離開劇場。

（三）當帶位員負責的觀眾席已疏散完，帶位員應隨觀眾離開去平息觀眾，維持秩序。

（四）前台主任和查票員應查看廁所、走廊及其他地方，是否仍有其他職員和迷路的觀眾。[7]

在國立中正文化中心緊急應變計畫中，包含有五大執行方案，有防火、防颱、防震、群眾事件、防爆，內容有預防、應變、善後工作三大部分，以防火而言，在預防的部分就必須執行下列事項：

一、教育全體員工了解消防系統及措施。

二、工務部負責消防系統使用指導及檢查。

三、以各部門辦公室及業務場所為責任區域，發現狀況立即通報警衛，下班要關閉電源。

7 富臉命、陳錦誠編著《縣市文化中心劇場管理手冊》學術交流基金會出版，頁 47。

　　四、中控室人員二十四小時監控並加強訓練。在應變的部分，各部門都有不同的執行工作，以執行後台演出技術之演出技術部工作人員就必須執行下列事項：

　　一、火警發生在舞台時必須放下防火幕及打開舞台上方之排煙窗。

　　二、將相關電源切斷，並利用後台逃生梯疏散演出團體及後台相關人員。

　　而在善後工作部份則必須執行：

　　一、檢修各項演出設備。

　　二、依節目緊急停演處理要點與演出團體協商。

　　至於其他防颱、防震、群眾事件、防爆等方案也依此原則擬定，詳盡資料可參考國立中正文化中心緊急及意外事件處理辦法。

　　有了計畫最重要還是演練，才能發揮實際效能，因此中心定期會舉行實際演練，至於執行項目包含有：

　　一、員工緊急逃生：所有員工在發生緊急災變同時又遇到斷電的情況，必須在漆黑的劇場能迅速找到逃生出口，到達指定地點。

　　二、引領觀眾逃生：前台所有服務人員必須熟悉前台環境及逃生梯，在發生緊急災變時，能在斷電無照明的情況下帶領觀眾逃生。

　　三、引領演出人員逃生：劇場後台所有技術人員必須熟悉後台環境及逃生梯，在發生緊急災變時，帶領演出人員逃生。

四、操作消防滅火器材：萬一因災變而引發火災，第一時間的滅火時機必藉靠劇場工作人員，因此劇場每位員工都必須會使用消防器材，才能防止災變進一步的擴大。

伍、結　論

在歐洲許多劇場都運作數百年，深知劇場具有潛在危險性，一般劇場演出時都有消防員派在後台，而法國巴黎歌劇院更因為是古蹟，劇場內甚至有消防隊駐守，擁有最高的安全維護標準，國立中正文化中心演出場所多為國內演出團體演出節目的首演劇場，而國際著名表演團體巡迴至台灣也多以兩廳院為首選，因此在劇場管理承擔的責任也更為加重，必須降低緊急事件發生的機會，才能符合大眾的期待，二十年來雖然也發生火災、地震等緊急事件，但幸運的是並無重大的財物損失及人員意外死亡事件，但過去的幸運不代表未來也會平安無事，仍然必須積極從獲得的寶貴經驗中，就緊急事件可能發生的原因加以預防，下述幾點應是可以努力的目標：

一、防止可能鬧場的觀眾：會鬧場的觀眾大部分為精神病的觀眾，因此如何訓練服務人員能夠從蛛絲馬跡中找出可能發生問題觀眾，並預先安排服務人員坐在其附近，必能迅速防止可能發生的危機。

二、對演出團體付出更多的關心：目前台灣專業表演團

體仍然很少，許多演出團體的人員都因某個演出而結合，尤其演出技術人員專業也無從認證與考核，其實增加演出的風險，因此兩廳院如何對於來表演的演出團體付出更多的關心，能有一些具體的做法，諸如演出技術人員需參加兩廳院舉辦的訓練班並考試及格才能參與兩廳院演出工作、演出團體附加設備均需通過檢查等等。

三、**劇場的設備更新及加強維護**：兩廳院已運作二十年，設備的逐步更新已是必然工作，如目前就在進行建築設備屋瓦的更新，但劇場中的設備繁多，必須按期程配合預算逐步實施，最重要還是加強維護工作，畢竟與演出相關的設備絕對不能故障，否則演出將無法進行。

四、**持續慎密的檢查**：中心由於實施督勤制度，對於劇場問題發生都有完整紀錄，同時也有分類整理，各個部門業務負責同仁及輪值的督勤同仁，能持續認真檢查，必然能將發生設備故障及人為疏失的部分降到最低。

五、**緊急應變計畫的修訂及演練**：由於每年會有新的問題發生同時也會有人事異動，因此緊急應變計畫必須因應調整，而計畫的落實必須藉靠演練，因此需定期演練項目就必須確實執行。

附　錄：

世界著名劇場簡介

一、韓國漢城藝術中心

組織：民間組織，設有董事會，並指定總裁一人負責營運，任期三年，下有三位總監，分別為行政總監、表演藝術總監、視覺藝術總監，同時也負責藝術教育部門之工作，行政總監轄有計劃發展部、一般事務部、設備財產管理部；表演藝術總監轄有節目企劃部、舞台技術部、劇場運作部、公共關係部；視覺藝術總監轄有視覺藝術節目部，工作人員有一百五十人。（清潔及警衛外包）

經費：百分之二十政府補助，百分之八十藉靠運作，包含票房收入、租金收入、募款贊助等。

節目規劃：自行策劃節目百分之四十，百分之六十外租，年節目製作經費約四百萬美金（新台幣一億三千萬）。

設備：歌劇院 2278 座位、音樂廳 2600 座位、劇場 669 座位、小劇場 150 座位、演奏廳 380 座位、戶外劇場 1300 座位、另有藝廊及藝術圖書館。

駐地公司及團隊：漢城表演藝術公司、韓國電影發行公司、韓國文化藝術基金會、韓國國家芭蕾舞團、韓國國家合唱團、韓國國家歌劇團、漢城交響樂團、漢城芭蕾劇場。（組織及經費均獨立運作）

二、上海大劇院

組織：屬於政府的事業單位，設有總經理、副總經理，總經理任期三年，下設節目企劃部、舞台技術部、市場銷售部，分置經理管理，員工有三百人，其中清潔、保安及維修為外包。

經費：全部自給自足，由票房、場租、餐飲等各項收入支應。

節目規劃：分自辦、外租、合辦三種方式，約各佔三分之一，其中外租場地金額，依性質不同而有不同收費，音樂八萬（約新台幣 36 萬）芭蕾九萬（約新台幣 40 萬）歌劇十萬（約新台幣 45 萬），充分反映場地成本。

設備：大劇場 1800 座位、中劇場 750 座位、小劇場 300 座位。

駐地團隊：上海芭蕾舞團、上海廣播交響樂團。

三、北京保利劇院

組織：公司組織，隸屬保利集團，設有總經理、經理負責營運，下分業務部、設備部、服務部、保安部，工作人員有七十人，服務人員選自禮儀學校，先實習再挑選優秀人員，同時加強在職訓練，有文化藝術培訓及劇目培訓的課程。

經費：藉靠場租及票房收入，無政府補助。

節目規劃：自行策劃節目百分之二十五，場地外租百分之七十五，每年盈餘六百七十萬人民幣，關鍵在於節目策劃經理如節目製作盈餘可領獎金，有當月獎金及全年獎金，且同意演出團體連夜裝台，並且給予價格優惠。提高劇場使用率，因此員工努力，賺取更多薪資。

設備：座位數 1428，有反音罩，可供音樂會使用，另與藝廊及旅館同時運作。

四、香港文化中心

組織：政府組織，隸屬香港康樂文化事務署，行政總監負責，分有場地營運部、公關部、舞台技術部、工務維修部、行政部，工作人員一百四十人。

節目規劃：康樂文化事務署主辦及外租。

設備：音樂廳 2019 座位、大劇院 1734 座位、劇場 320～534 座位、展覽場。

五、澳門文化中心

組織：政府組織，指定協調員，協調外包公司運作，節目規劃由民間所屬的公司運作，建築舞台保養由得標之廠商運作，每年公開招標。

節目規劃：百分之五十自製，規劃澳門音樂節，投入一千三百萬澳幣（約台幣五千八百萬），做出節目特色，另百分之五十場地外租。

設備：綜合劇院 1180 座位、小劇院 393 座位、另有藝術博物館。

六、日本新國立劇場

組織：財團法人的公益組織，設有理事會 25-30 人；有理事長、副理事長、事務理事、理事，另有評議委員會 30～35 人，理事長由理事互選，任期 3 年，並聘請 3 位藝術總監（歌劇藝術總監、芭蕾舞蹈藝術總監、戲劇藝術總監）決定所有演出節目內容，下設總務部、製作部、營業部、舞

台技術部、事業部支援演出事務。

　　節目規劃：劇院的自主性強烈，自製節目高達 80%，由於政府補助，因此降低票價，比其他劇院節目低 30%，政府投入硬體及軟體經費，每年補助的經費達 12 億新台幣。

　　設備：1966 年日本成立國立劇場演出日本傳統的能劇、歌舞伎、文樂等，1972 年又通過法律，建立第二國立劇場演出西方的歌劇、芭蕾等表演藝術。1986 年規劃，1997 年完成爲日本得建築獎的建築師柳澤孝彥所規劃設計大廳開闊明亮，觀眾席非常重視音響，以弦樂木箱觀念來設計，因此用了許多美國的橡木在觀眾席，內有歌劇院 1814 座位，中劇場 1083 座位，小劇場 440 席，另外還有舞台設計中心，保存舞台設計道具等資料，建築經費 802 億日圓（200 億台幣）。

七、日本東急文化村

　　組織：私人公司，員工 70 人，另有兼職人員總共 250 人，設有藝術總監來決定節目。

　　節目規劃：Orchard 音樂廳 30%節目自行規劃，COCOON 劇場 40%節目自行規劃，其餘節目均比外租節目方式辦理，在音樂廳東京交響樂團定期在此演出，在劇場則爲著名導演蜷川製作 3 齣新戲，運作經費爲東急集團出資部

份，另外由入場券收入，其餘每一單位節目再找不同的公司贊助。每年運作經費在 55 億日圓左右（台幣 14 億）。

　　設備：1988 年 11 月 16 日落成啓用，位在東急百貨旁，內有 Orchard 音樂廳 2150 席、COCOON 劇場 747 席、博物館、藝術電影院二座、餐廳、藝文書店、咖啡廳。

八、雪梨歌劇院

　　組織：財團法人組織，董事會爲決策單位，每年州政府給予 960 萬澳幣的資助，同時負擔 2000 萬澳幣的硬體的維修費用，董事由政府指派，計有 10 位一半爲藝術背景，一半爲商業背景，其主要職責擬定經營策略，規劃三年的預算，募款等工作，其主要業務推動爲行政總監，其任期有 5 年，可以連任，任期並無限制，董事任期三年，可以連任二次，其固定資產及人事費用佔總預算 50%約 2500 萬澳幣，人員固定員工 260 人，另有兼職人員 300~400 人，許多工作如清潔、工程維修、餐廳、紀念品店都是外包。

　　節目規劃：場地 75%出租，25%自製，在自製節目的總經費約 300 萬澳幣（6 仟萬新台幣）。外租檔期安排係由內部企劃部門討論後決定，原則上以非商業性演出爲主，而其場租收費不一樣，雪梨歌劇團爲場租 6000 澳幣，另抽 6%票房，一般商業性團體場租 10000 澳幣另抽 8~10%票房。另有概念性的附屬團隊，雪梨歌劇院、雪梨交響樂團、

雪梨舞蹈團、雪梨戲劇公司均在此排演及演出。

　　設備：1955 年澳洲新南威爾斯州政府宣佈建造國際化的文化中心於是公開競圖，1956 年有來自 32 個國家 233 設計圖參與比賽，1957 年宣佈丹麥建築師 John Utzon 以特殊貝殼造型獲選。內有歌劇院 1547 座位，演出歌劇及芭蕾；音樂廳 2679 座位，演出交響樂、室內樂、合唱等音樂類型節目，並且擁有 10500 管子的管風琴；戲劇院 544 座位演出小型戲劇、演講等活動，外有戶外演出廣場，利用階梯當成座椅，可以有一萬人欣賞。

九、英國南岸藝術中心

　　組織：董事會組織，董事長是由政府指派，另聘請 12 位董事，董事長任期爲五年。董事長主要的工作就是募款，下設行政總監爲終身職，分屬部門有表演藝術部（演出節目企劃，觀眾開發，表演藝術教育、文學研討等）、計劃部（前台服務、安全管理、清潔、停車、節目單販售、贊助者服務、演出製作、設備管理等）、財務部、發展部、商業部（宣傳、票房管理），總員工有 500 人，另清潔餐飲、警衛爲外包。

　　節目規劃：節目在 3 年前就進行規劃，自製節目 30%，外製節目 70%，對於節目有嚴格的品質要求，不希望觀眾區分節目爲自製及外租。

　　總預算 2500 萬英鎊（12 億五仟萬台幣），其中 1600 萬英鎊來自藝術理事會補助，其餘藉靠票房、場租、書店及餐飲收入。場租依主辦單位不同而有不同收費標準，一般說來分 13.5%票房。為吸引觀眾或遊客來到南岸藝術中心，讓公共區域活化，因此週五晚安排有爵士的免費音樂會，而平常日中午也有免費音樂會及舞會吸引觀眾欣賞，進而購票。有會員制，每年只要花 10 英鎊，就可享有每月 South BANK 的雜誌、飯店折扣、紀念品折扣等。

　　設備：位於英國泰晤士河畔，在 1985 年英格蘭藝術理事會，採 3 個音樂廳及一個畫廊交由其管理，包含皇家節慶音樂廳 2895 座位、伊莉莎白皇后廳 898 座位，及 ParcellRoom367 座位和海華畫廊。

十、英國國家戲劇院

　　組織：財團法人組織，其中一個是藝術理事會的成員，董事長聘請藝術總監、行政總監，推動有關節目企劃、公關、研究發展、導覽、教育工作，另有財務部及行政管理部負責有關機電、人事、前台服務、財務等工作，藝術總監任期一般說聘期 5 年，而行政總監則無任期限制。

　　節目規劃：定目劇院的方式經營，每年演出 1200 場，製作節目全年 27 個，並有許多教育性節目，不管在劇場內或是利用大廳空間、戶外廣場，目的期望培養劇場觀眾，有

小型的演出、名演員演講、創作者的研討等。總體支出費用約 3000 萬英鎊，其中藝術理事會補助 1100 萬英鎊，其餘藉靠票房收入、贊助等。同時擁有大型佈景及道具工廠，自行製作佈景及道具運用機械化設備將佈景製作及噴漆，演出過的道具服裝出租，目前有 60000 道具及服裝可出租，增加不少收入。強調其劇場的功能 Read（導引觀眾看好書，了解好創作），Look（看劇場演出各項資料展、後台參觀等），Play（安排親子活動像木偶劇等），Eat（各式餐飲提供），Listen（安排免費音樂會），Talk（各種演出前的演講及研討活動）。

　　設備：1969 年 11 月 3 日落成啓用，內有 4 個劇場 Oliver 劇場 1160 座位，Lyttelon 劇場 890 座位，Cottesloe 劇場 400 座位，Loft 劇場 100 個座位，另外在劇場大廳有 7 個酒吧，並可以提供 400 個停車位的停車場，同時也有戲劇的書店。

十一、英國皇家歌劇院

　　組織：財團法人組織，有理事會，16 位董事，由英國文化媒體部指派聘用執行總監及皇家芭蕾藝術總監、歌劇音樂總監，分管相關業務，並設有行銷、媒體、人事、財政、開發等部門，演出人員有 750 人，餐飲、清潔、保全業務爲委外。

節目規劃：全年演出 290 場，一半是歌劇，一半是芭蕾，其中有 3 週的演出時間是邀請國外芭蕾舞團來此演出，例如邀請俄國基洛夫芭蕾舞團，另有 3 週的維修工作日，全年總計推出 22 齣歌劇及芭蕾。場地偶而外租，一週租金 10 萬英鎊（約台幣 500 萬），同時還要分票房，全年預算達 6500 萬英鎊（約台幣 32 億），其中 000 萬英鎊（約台幣 10 億），由英國文化部所資助的藝術理事會給予補助，另外 3000 萬英鎊來自票房，500 萬來自餐飲、空間出租等收入，1000 萬英鎊來自募款，就政府補助金額，及自行售票及募款的金額，都相當的可觀。

設備：1845 年開始演出，至今已 1 千餘年，有 2230 座位，英國皇家芭蕾舞團的所在地，1999 年歌劇院又重新整修，其經費分別來自政府彩券盈餘，民眾的捐款，以及出租商店的租金，整修部份包含舞台燈光設備的更新，增加觀眾服務的空間，包含售票、紀念品店、餐飲等。另設有 380 人座的劇場，作為歌劇的彩排及實驗性芭蕾的演出場所。而在威爾斯設置佈景製作及儲存的工廠，演出時以貨櫃由威爾斯運至倫敦，以降低成本。

十二、英國芭比肯中心

組織：由倫敦市政府設置委員會管理事務，設有行政總監一人，任期 3 年，並設諮詢委員會，協助有關藝術領域，

皇家莎士比亞劇團（Royal Shakespeare Company）和倫敦交響樂團（London Symphony Orchestra）在此演出。

節目規劃：中心有明確的運作目標，就是推廣藝術、滿足觀眾、與社區互動及營造藝術商機。莎士比亞劇團在劇院演出，至於音樂廳節目由倫敦交響樂團規劃 50%，其餘由芭比肯中心企劃部門規劃 50%節目，因此節目的規劃將較其他劇場複雜但也有變化性。全年總支出約 2000 萬英鎊（約台幣 10 億），收入包含票房、租金、贊助等約 1100 萬英鎊。

設備：有劇場、音樂廳、畫廊、電影院、植物園、戶外廣場等各項文化設施。

十三、法國巴黎夏特雷劇院

組織：財團法人董事會組織，董事有 23 位，45%（11 人）為巴黎市政府官員，55%（12 人）社會各界人士，包含來自電視台、廣播電台、銀行家、藝文人士。

董事會聘請行政總監執行各項業務，總監沒有任期限制，但在提出候選人時必需徵詢巴黎市政府的意見，員工總計有 130 人，沒有附屬的表演團體。

節目規劃：節目大部份為自製，少部份是邀請或者與英國、美國的歌劇團合作演出。租借場地節目很少，如果出租，場租為 11 萬法郎（約台幣 50 萬）。經費 2/3 來自巴黎

市政府 1/3 由門票收入企業贊助、電視轉播權利金等收入支付，全年總經費爲 1 億 7 千萬法郎（約台幣 8 億 5 千萬台幣），節目經費佔 2/3，人事及運作經費約佔 1/3。

　　設備：古典藝術外觀，位於塞納河畔與市立劇院隔街緊鄰，以演出歌劇爲主的劇院，座位數 2000。觀眾休息的前廳也可做爲室內樂使用，每週一、三、五中午 12 點到 1 點都有演出，同時也有餐飲的配合。

十四、法國巴黎市立劇院

　　組織：政府機構，設有總監管理，目前總監已任職 17 年（1985 年開始），有 120 位員工員工也是無限期之合約聘用。

　　節目規劃：全年演出 106 個節目 400 多場，部份節目與其他劇院合作。總監喜歡至偏遠地區及國家，發掘國寶級的演出團體。節目不強調內容及型式，非常國際化、多元化，有韓國傳統歌舞，也有美國莎士比亞劇。全年預算 8000 萬法郎（約台幣 4 億元），其中 3/4 由市政府支付約 6 千萬法郎，另外由門票收入支應。會員信任劇院製作節目，80%票券由會員預訂，而預訂票券的資金，也可提早運用。

　　設備：巴黎市政府所屬的劇場，劇場已運作 33 年，演出以當代舞蹈爲主，戲劇爲輔，劇院採羅東式的台階劇場，座位有 1000。

十五、法國巴黎巴士底歌劇院

組織：公務機構屬於法國文化部管轄，設有藝術總監規劃及管理，藝術總監由日內瓦歌劇院聘請而來，有其自主性，行政總監必需配合藝術總監；設有董事會，11 位董事，其中 7 人由法國文化部預算部指派，另 4 人為員工之代表。藝術總監的任期 6 年，由總統任命；由於節目規劃之關係在藝術總監任期滿的前三年，就要選出新的總監。因此下一屆的總監已選出，為薩爾滋堡藝術節的總監，將於 2004 年上任，因此所有 2004 年以後的合約，均由其簽署。現有員工 1570 人，採聘用制，其中 550 人為藝術人員，650 人為舞台技術佈景製作人員，其餘 370 人為維修人員、消防人員及行政人員，設有芭蕾舞團、樂團及合唱團。

節目規劃：全年有 350 場演出，150 場芭蕾舞，200 場歌劇，完全自製，沒有外租。每年推出 20 齣歌劇，其中 2/3 為舊歌劇，然而由於觀眾來自世界各地，因此推出自然受到歡迎。全年預算 1 億 4 仟萬歐元（約 42 億台幣），其中 2/3 約 9000 萬歐元由政府補助，其餘 1/3 由票房收入、紀念品節目單販售收入支付。

設備：原由監獄舊址重建成的新歌劇院。只有 10 年的歷史，與舊的巴黎歌劇院一起經營，其最大的特色就是新穎的舞台設備，主舞台連同後舞台達 75 公尺，同時有 9 個舞

台可供變化座位數達 2700 個。

十六、國立中正文化中心

組織：原爲公務機關，以暫行組織條例運作，民國九十
三年三月成爲全國第一個行政法人組織，設有董事會，董事
長由行政院長指派，聘請董事 17 人、監事 3 人，由表演藝
術學者專家、企業家、政府官員所組成，選聘藝術總監執行
管理業務，任期三年，員工有兩百人，清潔、警衛、停車管
理、餐廳皆委外辦理，全年預算 9 億，百分之七十來自教育
部撥補，另百分之三十來自票房等營運收入。

節目規劃：全年演出約一千場，百分之五十爲自製節
目，另百分之五十提供場地外租，全年觀賞人次有六十餘萬
人。

設備：有四個演出場地，國家戲劇院 1524 座位、國家
音樂廳 2070 座位、實驗劇場 150 至 240 座位、演奏廳 363
座位，在兩廳之間另有大型廣場，亦舉辦藝文活動，可容納
五萬人。

備註：以上資料整理來自國立中正文化中心歷年出國考
察報告，各劇場資料可能因經營政策調整而有所異動。

著名劇場

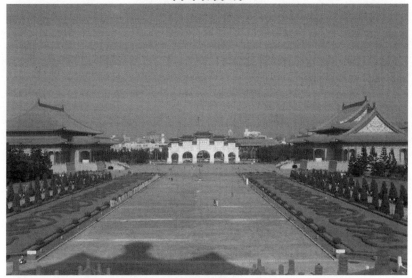

中正文化中心 —— 國家戲劇院、國家音樂廳

法國巴士底歌劇院

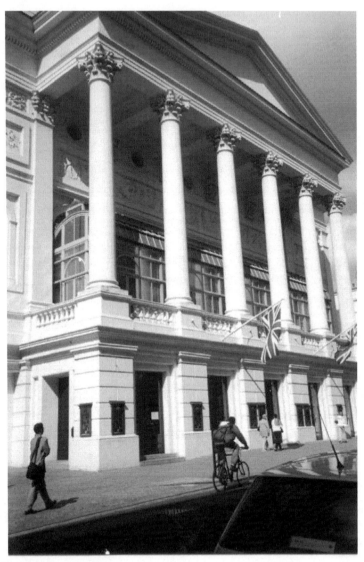

英國皇家歌劇院

英國芭比肯中心

英國南岸藝術中心

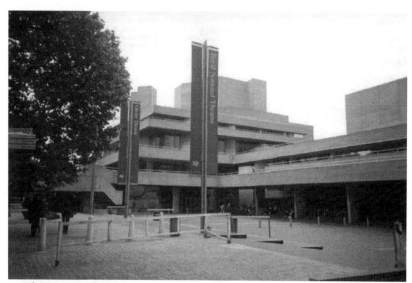

英國國家劇院

日本新國立劇場

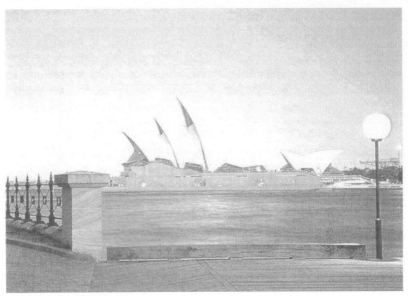

澳洲雪梨歌劇院

劇場前台服務

劇場前台服務 —— 英國芭比肯中心寄物處

劇場前台服務 —— 中正文化中心國家音樂廳寄物櫃檯

劇場前台服務 —— 法國夏特雷劇院遲到觀眾欣賞區

劇場前台服務 — 中正文化中心遲到觀眾同步電視觀賞區

劇場前台服務 —— 法國市立劇院前台區有許多劇照

劇場前台服務 —— 澳洲雪梨歌劇院前台區禁止攝影標示

劇場售票服務

劇場售票服務 —— 中正文化中心國家音樂廳售票櫃檯

劇場售票服務 —— 英國皇家歌劇院售票櫃檯

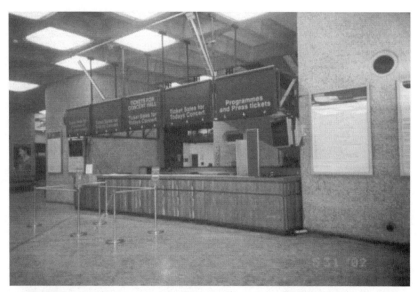

劇場售票服務 —— 英國芭比肯中心售票櫃檯

劇場售票服務 —— 韓國漢城藝術中心售票櫃檯

劇場售票服務 —— 捷克觀光區街頭售票

劇場紀念品店服務

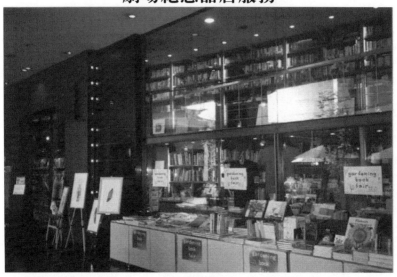

紀念品店服務 —— 日本東急文化村書店

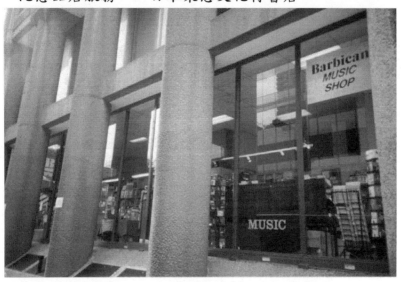

紀念品店服務 —— 英國芭比肯中心音樂書店

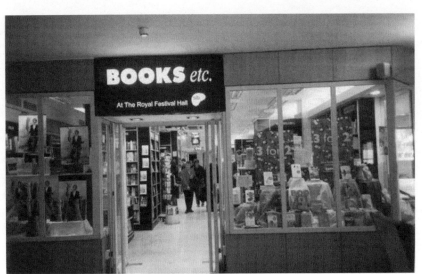

紀念品店服務 —— 英國南岸藝術中心書店

紀念品店服務 —— 英國國家劇院書店

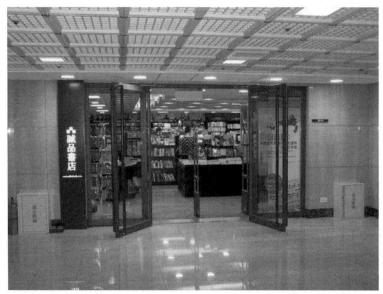

紀念品店服務 ── 中正文化中心國家劇院誠品書店

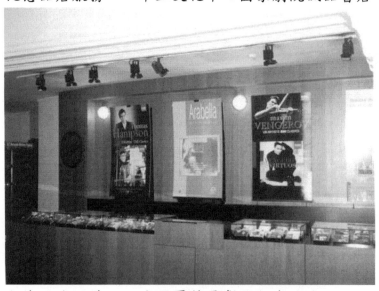

紀念品店服務 ── 法國夏特雷劇院紀念品店

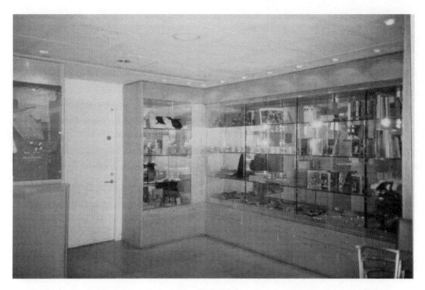

紀念品店服務 —— 英國莎德爾之井劇場紀念品店

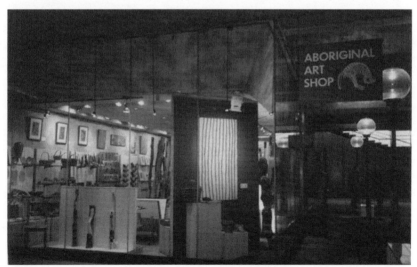

紀念品店服務 —— 澳洲雪梨歌劇院原住民工藝品紀念品店

紀念品店服務 —— 英國皇家歌劇院之名店街

劇場展覽服務

劇場展覽服務 —— 法國巴士底歌劇院大廳壁畫

劇場展覽服務 —— 國立中正文化中心國家音樂廳
大廳之潑墨山水畫

劇場展覽服務 —— 國立中正文化中心舉辦莎士比亞
圖書視聽資料展

劇場展覽服務 —— 國立中正文化中心在文化藝廊舉
辦建築文物展

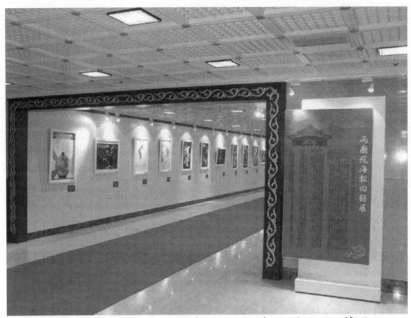

劇場展覽服務 —— 國立中正文化中心在文化藝廊
舉辦海報回顧展

劇場展覽服務 —— 日本東急文化村之畫廊

劇場資訊服務

劇場資訊服務 —— 中正文化中心國家劇院大掛旗

劇場資訊服務 —— 中正文化中心國家劇院大廳內
大型看板

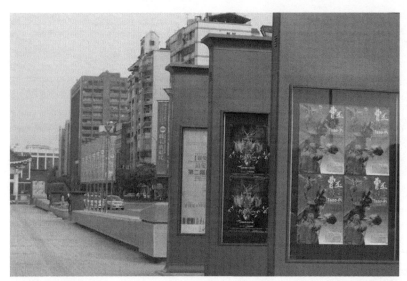

劇場資訊服務 —— 中正文化中心劇院生活廣場海報櫥窗

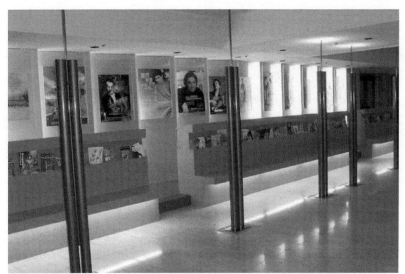

劇場資訊服務 —— 中正文化中心國家音樂廳
票口前之海報及 DM 架

劇場資訊服務 —— 日本新國立劇場前台區海報架

劇場資訊服務 —— 英國芭比肯中心宣傳資訊

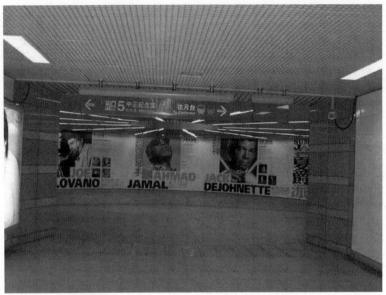

劇場資訊服務 ── 中正文化中心在捷運站的
大型海報看板

劇場資訊服務 ── 上海大劇院之旗幟

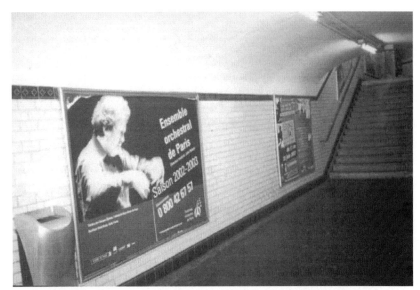

劇場資訊服務 —— 巴黎地下鐵之音樂會大型海報

劇場餐飲服務

劇場餐飲服務 ── 英國皇家歌劇院餐廳

劇場餐飲服務 ── 澳洲雪梨歌劇院前台飲料販售區

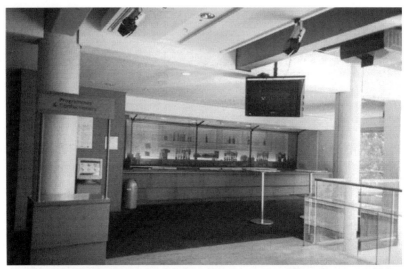

劇場餐飲服務 —— 英國莎德爾之井劇場前台飲料販售區

劇場餐飲服務 —— 中正文化中心國家劇院迴廊咖啡